后浪出版公司

雷诺阿

[英] 威廉·冈特 著

李芳芳 译

CNS PUBLISHING & MEDIA | 湖南美术出版社

全 国 百 佳 图 书 出 版 单 位

· 长沙 ·

本书中文简体版权归属于银杏树下（北京）图书有限责任公司。
著作权合同登记号：图字 18-2017-098

版权所有，侵权必究

图书在版编目（CIP）数据

雷诺阿 /（英）威廉·冈特著；李芳芳译 . — 长沙：
湖南美术出版社，2021.12
　　ISBN 978-7-5356-9625-0

Ⅰ . ①雷… Ⅱ . ①威… ②李… Ⅲ . ①雷诺阿 (Renoir, Pierre Auguste 1841–1919) – 绘画评论 Ⅳ . ① J205. 565-49

中国版本图书馆 CIP 数据核字 (2021) 第 203249 号

雷诺阿
LEINUO'A

出 版 人：黄　啸
著　　者：［英］威廉·冈特
译　　者：李芳芳
出版策划：后浪出版公司
出版统筹：吴兴元
编辑统筹：蒋天飞
特约编辑：刘铠源
责任编辑：贺澧沙
营销推广：ONEBOOK
装帧制造：墨白空间·张静涵
出版发行：湖南美术出版社（长沙市东二环一段 622 号）
　　　　　后浪出版公司
印　　刷：嘉业印刷（天津）有限公司
　　　　　（天津市静海经济开发区北区银海道 48 号）
开　　本：635×965　　1/8
字　　数：170 千字
印　　张：16
版　　次：2021 年 12 月第 1 版
印　　次：2021 年 12 月第 1 次印刷
书　　号：ISBN 978-7-5356-9625-0
定　　价：68.00 元

读者服务：reader@hinabook.com 188-1142-1266
投稿服务：onebook@hinabook.com 133-6631-2326
直销服务：buy@hinabook.com 133-6657-3072
网上订购：https://hinabook.tmall.com/（天猫官方直营店）

后浪出版咨询（北京）有限责任公司 常年法律顾问：北京大成律师事务所　周天晖 copyright@hinabook.com
未经许可，不得以任何方式复制或抄袭本书部分或全部内容。
本书若有印装质量问题，请与本公司图书销售中心联系调换。电话：010-64010019

雷诺阿生平与艺术

雷诺阿，一位伟大的法国画家，他的名字的法文发音犹如一声如释重负的长叹。在他描绘的梦幻世界中，女人和孩子格外引人瞩目，令人过目难忘；阳光照耀下的浴女仪态万千，光彩照人，仿佛在诉说着一个全新的黄金时代；风景地貌，在迷人的光色交融中，闪烁着微光；艺术家的日常在他的洞悉之下，也焕发出别样的美好与优雅。

虽然出生于 19 世纪，但是雷诺阿身上却没有那个时代的保守与阴郁、蹩脚与丑陋，这是受他的性格和思想观念的影响。从某种意义上来讲，他的这一特质，印象派画家这一杰出群体的其他成员也具备。他们共有的这一特点，谱写出艺术史上光辉灿烂的一页。但是，雷诺阿的创作才能却没有受"印象派运动"的局限。一方面，他仿佛是 18 世纪艺术家弗朗索瓦·布歇（François Boucher）和弗拉戈纳尔（Fragonard）在资产阶级新时代的重生。他以推崇和拥护的心态传承精致优雅的法国传统画法，这是他的天赋使然。另一方面，他对 20 世纪艺术发展的贡献同样巨大。晚年时期，虽然身体被疾病摧垮，但是他的创作精力却愈加充沛，绽放出新的璀璨之花。

追溯他的艺术启蒙与发展之路，首先我们需要回到一百多年前的巴黎，走进位于巴黎圣殿路（Rue du Temple）的一家瓷器厂。

1854 年，在这家瓷器厂，年仅 13 岁，拥有一双棕色眼睛的瘦弱小男孩——皮埃尔-奥古斯特·雷诺阿（Pierre-Auguste Renoir）正聚精会神地埋头画瓷器画，一笔一画地在茶杯和茶托光滑洁白的表面勾勒出精美的花卉图案。在父母的安排下，童年时期的雷诺阿进入瓷器厂做学徒，而这里正是他绘画生涯的起点。他的家乡在利摩日（Limoges），在那里，瓷器象征着荣华富贵。在他的父母看来，既然当一名"画家"是儿子的梦想，画瓷器画当然是再好不过的行当。雷诺阿的父亲莱昂纳尔·雷诺阿（Léonard Renoir）与其说是一名"谦逊的工匠"，不如说是一个经济状况窘迫的裁缝，由于没能够在利摩日发家致富，中年时便携妻儿举家迁往首都巴黎，希望能时来运转。那时候雷诺阿只有 4 岁，虽然在 1841 年出生于利摩日，但是他对故乡的记忆十分模糊，此后也从未踏上归乡之路。

因此，无论从哪个方面来讲，他就是新一代的巴黎工人阶级。雷诺阿家族可追溯的第一代人弗兰西斯（Francis）似乎是个弃婴，但可知他出生于 1773 年，在法国大革命后，法兰西第一共和国四年，即 1795 年结婚。三年后雷诺阿的父亲莱昂纳尔出生。雷诺阿对巴黎的最初印象便是简陋的阿让特伊街（Rue d'Argenteuil）。在就读公立学校期间，圣厄斯塔什教堂的唱诗班指挥夏尔·弗朗索瓦·古诺（Charles François Gounod，当时还是一名默默无闻的作曲家）是雷诺阿的音乐老师，他有意将雷诺阿培养成一名歌唱家。但是正如大多数艺术家年幼时就显现天赋一样，雷诺阿偏偏对绘画痴迷，他的练习本上画满了图画。他的父母任由他去折腾。于是，圣殿路的瓷器厂里出现了一个初出茅庐的画家。

给瓷器（用于出口到东方国家）画画并不需要高超的技艺，画一

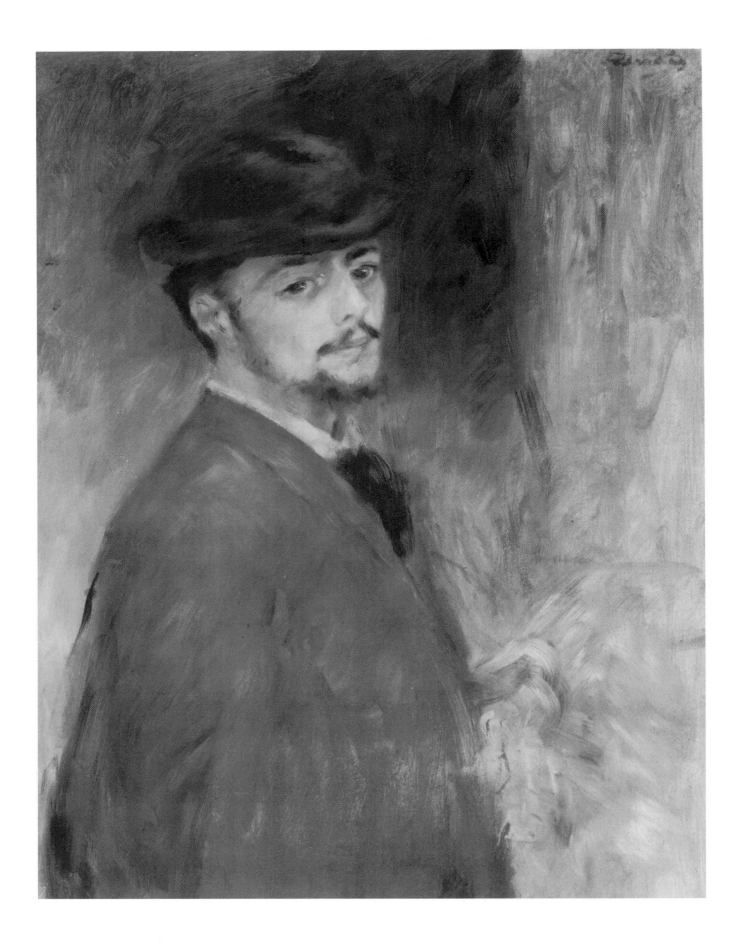

打只能赚到六便士。不过，这份工作还是需要画工能精准地运笔，笔触要细腻，能在洁白光滑的瓷器表面灵活巧妙地铺开明亮的颜色。年轻的雷诺阿在瓷器厂做了四年学徒，这期间他刻苦练习瓷器绘画的技艺，从简单的花卉图案到玛丽·安托瓦内特（Marie Antoinette）的肖像，在设计构思上，他也不断精进。这段工作经历无疑培养了他的工匠精神，当雷诺阿的绘画风格趋于成熟之后，这种精益求精的工匠精神在他的作品中依然隐约可见。不过，这个时期其他更加强大的因素也正在影响着他。卢浮宫（Louvre）就位于阿让特伊街附近，雷诺阿一有空就会前去参观，瞻仰悬挂在里面的大师佳作。有一天，趁着工厂午休时外出的雷诺阿发现了出自 16 世纪雕塑家让·古戎（Jean Goujon）之手的"圣洁者喷泉"（Fontaine des Innocents）。他围着喷泉转了一圈又一圈，嘴里漫不经心地嚼着香肠，心里却领悟着雕塑家创作理念的精髓，原来坚硬的形态也能被刻画得如此栩栩如生。17 岁时，雷诺阿开始醉心于过去宫廷画家所采用的风格。

此时，印刷图案开始应用于瓷器，雷诺阿工作的瓷器厂受影响而倒闭，雷诺阿深刻体会到了现代工业对传统手工艺的冲击。之后，他开始画扇子，大多是临摹卢浮宫收藏的华托（Watteau）、朗克雷（Lancret）、布歇和弗拉戈纳尔的作品。他经常临摹华托的作品《舟发西苔岛》（*Embarkation for Cythera*）中着装华丽的青年男女和丰富多彩的自然风光。布歇和弗拉戈纳尔的作品是雷诺阿一生的至爱。成为一名画家后，他终于能亲身体悟到两位大师在画中倾注的愉悦之情。布歇对女性之美的刻画十分细腻，他笔下的女性无不拥有柔和的轮廓与柔软的肢体。

这种写实手法为雷诺阿的绘画风格走向成熟指明了方向，无怪乎人们称他为"晚生 100 年的 18 世纪伟大画家"。事实上，这位年轻的画扇师已经委身于优雅消散的时代。在 17 岁到 21 岁期间，他不得不一边屈服于自己所厌恶的现代化苦差事，一边探索前行的道路。很长一段时间内，雷诺阿想要成为一名真正画家的愿望仿佛遥不可及。雷诺阿的一位瓷器厂工友喜欢在闲暇时琢磨油画，他鼓励雷诺阿尝试布面油画，并向雷诺阿的父母热情游说选择这条路的前景有多么光明。不过眼下，立刻将画油画作为一种谋生手段肯定是行不通的。除了画扇子，雷诺阿还为他的雕刻师哥哥临摹或改造一些纹章设计。此外，他还为咖啡馆绘制装饰画。后来，他在一家百叶窗制造厂谋到了一份工作，工厂为传教士供应装饰材料。为了模仿彩色玻璃的效果，雷诺阿需要在玻璃上绘画，成品最终用于建造热带地区的传教小屋，让内部看起来更像教堂。这份工作让他存了一点钱，得以腾出时间专心学习画画。19 世纪 60 年代初，在朋友拉波特（Laporte）的鼓励下，雷诺阿进入格莱尔画室（Atelier Gleyre），师从夏尔·格莱尔（Charles Gleyre），也正是在这里，他的艺术求学生涯正式开始。

格莱尔是一位普通的瑞士画家，这间画室是他从另一位学院派画家德拉罗什（Delaroche）手里接管过来的，入读画室很容易，不需要交学费。老师的教学方式十分随意，一周或两周才上一堂正规课，上了年纪的格莱尔脾气很坏，难得现身的他即便是在课堂上也惜字如金，语气令人生厌。有一次，他对雷诺阿说："画画不是为了娱乐。"

图1
自画像

1876 年；
布面油画；
73cm×56cm；
福格艺术博物馆，剑桥市，马萨诸塞州

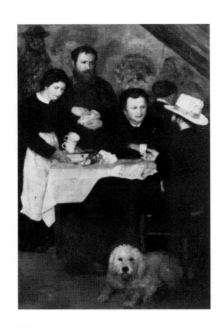

图 2

在安东尼太太的酒馆

1866 年；
布面油画；
195cm×130cm；
瑞典国家博物馆，斯德
哥尔摩

雷诺阿反驳道："如果没有乐趣，还不如不画。"这次对话将两人各自的天性展露无遗。格莱尔是安格尔（Ingres）的忠实拥趸，他认为绘画是一件严肃、正式的事，而他的弟子雷诺阿则坚信绘画应该是一件轻松、愉悦的事。师生双方各执己见，雷诺阿深感已无法从格莱尔那里学到什么有价值的东西。至于格莱尔的教学优点，在雷诺阿看来，则是完全放任学生自由发展。大约在 1862 年到 1864 年间的一个晚上，为了获得正规的美术教育，雷诺阿前往巴黎国立高等美术学院学习。不过，他在格莱尔画室的经历不能就此被全盘否认，至少有两点是可以肯定的。首先，格莱尔画室聚集了一群年轻画家，他们天赋异禀、雄心勃勃、充满激情。雷诺阿在画室与许多同龄人建立起了同窗之情，这对他日后绘画风格的形成影响极大。其次，与第一点类似，在格莱尔画室，学生们各抒己见，促进了新思想的传播。死板生硬的教条主义没能抹杀他们的天赋，相反，这间画室成了他们真正意义上的"导师"。

雷诺阿在格莱尔画室的同窗好友包括克劳德·莫奈（Claude Monet）、阿尔弗莱德·西斯莱（Alfred Sisley）和让-弗雷德里克·巴齐耶（Jean-Frédéric Bazille）。雷诺阿再遇不到比他们对绘画更具热情和天赋的伙伴了。彼时，莫奈已经开始探索如何开创风景画的新技法，竭力营造一种从未出现过的气氛与效果。年轻的英国人西斯莱出生于巴黎，家境富裕，同样对风景画情有独钟，是法国画家柯罗（Corot）的坚定拥护者。巴齐耶出生于法国蒙彼利埃（Montpellier），学过一段时间的医学，同样是 19 世纪艺术新潮的追随者，风格偏向现实主义。

这个时期，雷诺阿开始意识到法国大革命犹如一堵高墙横亘在他所处的时代和布歇与弗拉戈纳尔生活的时代之间。法国的一些传统文化思想已经凋零，被人遗忘。雷诺阿将自己归入后革命时代的画家之列，坚决抵制学院派奉行的信条。向学院派发出抵制和反对之声的同时代画家还有：欧仁·德拉克洛瓦（Eugène Delacroix），他所遭受的非难没有浇灭他对绘画的热情；风景画画家团体巴比松画派（Barbizon），在英国画家约翰·克罗姆（John Crome）和约翰·康斯太勃尔（John Constable）的影响下，也开始观察自然景物；坚定的现实主义画家古斯塔夫·库尔贝（Gustave Courbet）。

从广义上讲，二十多岁时的雷诺阿是一名风格接近库尔贝的现实主义画家。虽然也可见来自其他方面的影响，但这是他首次作为一名画家被公众认可。从雷诺阿在沙龙展出的第一幅作品——创作于 1864 年的《埃斯梅拉达》（*Esmeralda*）中，我们不难看出，他正在尝试浪漫的绘画主题，不过这幅画后来被他亲手毁掉了。他采用柯罗常用的冷灰色调，也学习巴比松画家迪亚兹（Diaz）的用色技巧。1862 年，枫丹白露（Fontainebleau）森林里举行了一场素描写生，邂逅雷诺阿和西斯莱后，迪亚兹不解地问："为什么你用这么灰暗的颜色创作？"不过，正是在库尔贝的影响下，雷诺阿于 1866 年创作了《在安东尼太太的酒馆》（*At the Inn of Mother Anthony*，图 2）。这幅画如实地描绘了这间位于马尔洛特（Marlotte）的乡村小酒馆中的聚会场景，画面中除了雷诺阿的密友西斯莱和画家朱尔·勒克尔（Jules Le

Coeur），还有仆人娜娜和一只名叫"托托"的狗，墙壁上的装饰画由经常光顾酒馆的几个人创作，画面左侧米尔热（Murger）的漫画肖像是雷诺阿自己加上去的。这幅画是对 19 世纪 60 年代市民生活的真实记录：和库尔贝一样，雷诺阿坦率地接受了当时并不美观的男性着装。1868 年，当雷诺阿为西斯莱和他的夫人画肖像画（彩色图版 5）时，着装问题又出现了。不过在这幅画中，雷诺阿运用了自己的主观视角，让画面看起来美观协调。人物及其自然的姿态与"时髦"的繁复服饰之间形成鲜明的对比，不成形的裤子和厚重的衬裙呈现出轻盈的质感，起到装饰和衬托人物的作用。

库尔贝仍坚持传统画法，而马奈（Manet）正在开启绘画的新时代。后来，雷诺阿在回忆库尔贝时，认为他这个人聪明能干，几番努力之后终于创立了一个由一群青年现实主义画家组成的创新团体，不仅描绘当代事物，还借助层次丰富的表现手法赋予了作品鲜活的气息。库尔贝对雷诺阿绘画风格的影响非常深远。在雷诺阿 29 岁时创作的《浴女与梗类犬》（*Bather with a Griffon Dog*，彩色图版 7）和更早的作品（图 3）中，我们都能发现库尔贝的影子。与此同时，其他方面的影响也在启迪着雷诺阿。虽然有人认为怀疑"新事物"是雷诺阿的天性，但是当看到 1863 年马奈在落选者沙龙（Salon des Refusés）中展出的《草地上的午餐》（*The Picnic*）和 1865 年的《奥林匹亚》（*Olympia*）后，与他的朋友们一样，雷诺阿的内心也深受震撼。"当代艺术"（用马奈的话说）的挑战提出了一种令人吃惊的直接的方式，即释放色彩和光线的力量，尽管这种方式还未完全包含如此多的内容。年轻一代的画家聚集在马奈周围，讨论他，拥护他，以他的理念开创属于他们自己的理念。在盖尔波瓦咖啡馆中曾发生过一些影响深远的聚会与讨论，这些热烈的讨论从马奈的主张一直延伸到一种新的绘画理论——到户外作画，用光谱原色描绘光影的无穷变幻。雷诺阿在这些讨论中似乎并未发表自己的独到见解。不过，他与莫奈和巴齐耶无一例外都被这种热情打动。1863 年，雷诺阿结识了卡米耶·毕沙罗（Camille Pissarro）和保罗·塞尚（Paul Cézanne），他们积极的倡议感染了雷诺阿，而 1863 年也正是"新运动"遭遇抵触和争议的一年。这一时期，马奈领导的团体开始形成自己特有的画风，雷诺阿不断吸纳来自这一团体的力量。1868 年，雷诺阿创作了《布洛涅森林里的滑冰者》（*Skaters in the Bois de Boulogne*），笔触大胆而果断。这几年里，雷诺阿与莫奈过从甚密，两人的绘画风格也自然而然开始趋近。

雷诺阿和莫奈经常结伴到户外写生，他们喜欢使用一片一片的纯色来捕捉事物在光线中闪动跳跃的美感（这种技法基本由莫奈发明）。1869 年，他们来到塞纳河上的浴场"青蛙塘"，并肩坐下，一起研究倒映在河中的树影和正在享受度假时光的人群。雷诺阿和莫奈几乎从同一视角创作了《青蛙塘》（*La Grenouillère*，彩色图版 6），两幅画都洋溢着欢快、闲适的气氛。在暖阳照耀下的夏日午后，沿着长长的塞纳河畔，一路走到布吉瓦尔（Bougival）、克鲁瓦西（Croissy）和沙图（Chatou）小镇。对雷诺阿来说，这是一段最纯粹的快乐时光。和莫奈不同，雷诺阿对夏季情有独钟，其他季节难以唤起他的创作激情。当被问及为什么时，他反问道："这还用说？难道要我画那病恹

恹的雪？"在他眼里，阳光照耀下的塞纳河就是最美的风景。一幕幕欢乐的景象时刻在这里上演，无论是户外悠闲漫步的游人，还是水上餐厅里享受美食的人群，他们的神情姿态都令他心醉神迷。人群中也不乏一些漂亮的女孩，无须几番劝说，她们便会乐意坐下来，让雷诺阿为她们作画。

好景不长，1870 年普法战争爆发，29 岁的雷诺阿还是一个身形单薄、双颊消瘦的年轻人。当时他的经济状况仍然捉襟见肘，比以前在工厂画百叶窗时好不到哪里去。在这个庸俗的 19 世纪，艺术家和大众之间隔着一道难以逾越的鸿沟。于是，雷诺阿被迫开始了"波希米亚式"的流浪画家生活。他携带着仅有的几件家当，推着独轮车从一个阁楼搬到另一个阁楼，不时还需要光顾当铺，或者同一些古怪又特别的小商人做交易，他们愿意花几法郎买一幅没什么用的画。

当时，一位画家可能只需 5 法郎就能过活一天。当然，偶尔幸运的话，雷诺阿还能赚到 50 到 100 法郎，不过除去买画布的钱，也维持不了几天。在这个异常艰难的时期，几位年轻人互相接济，组成对抗世界的紧密团体。1866 年，雷诺阿在朱尔·勒克尔的家中安顿下来，暂时不愁吃住。巴齐耶的经济状况稍微宽裕一些，经常在经济上资助雷诺阿。在 1868 年的一封信中，巴齐耶写道："有一天莫奈突然来到我家，手里拿着一大捆画布，说他要住下来，到月底才离开。他和雷诺阿都住在我这里，他们非常需要帮助。我的家变成了一间真正的济贫院。不过我内心却很高兴。我家有足够的房间，他们都非常高兴。"每隔一段时间，雷诺阿都会回一趟阿夫赖城（Ville-d'Avray）探望父母。1869 年，雷诺阿和他当时最钟爱的模特丽莎·泰欧（Lise Tréhot）一道回到父母家。一年前，即 1868 年，雷诺阿为丽莎创作的马奈式肖像画《撑阳伞的丽莎》（*Lise with Umbrella*，彩色图版 2）成功入选沙龙。而同时期，他的好友莫奈几乎是一日三餐无着落。回到父母家后，雷诺阿常常往口袋里塞满面包，带给正在忍饥挨饿的莫奈。逆时代潮流而行并非雷诺阿的天性，每当他想要放弃的时候，莫奈，这位真正的"斗士"，总是会鼓励他继续坚持。这条路虽然崎岖坎坷，但他们的内心是愉悦的。他们风华正茂、忠于自我，敢于付出一切，为梦想而奋斗。

虽然 1864 年以后，雷诺阿的创作水平毋庸置疑，但是这个时期他还没有代表性作品问世。公众对他的印象还只局限于他的作品，而他作为艺术家的名声尚未完全建立。用他自己的话说，他还只是"小有名气"，不过这已经是来自其他艺术家而非赞助人的认可。当他的作品《画室里的巴齐耶》（*The Painter Bazille in His Studio*，彩色图版 3）受到挑剔的评论家马奈的赞许时，他觉得自己进步了。然而，这幅画完成后不久，普法战争就爆发了，这彻底打乱雷诺阿的生活和工作，好友也因此天各一方。在博讷拉罗朗德（Beaune-la-Rolande）战役中，巴齐耶，这位本该拥有光明前程的风景写生天才不幸阵亡。雷诺阿当时在骑兵团服役，驻守波尔多（Bordeaux），没有上过战场。色当战役结束后，雷诺阿重返巴黎，在巴黎公社的统治下度过了一段迷茫期。为了能继续在公共场所作画，他随身携带一本印有"公民雷诺阿"字样的护照。

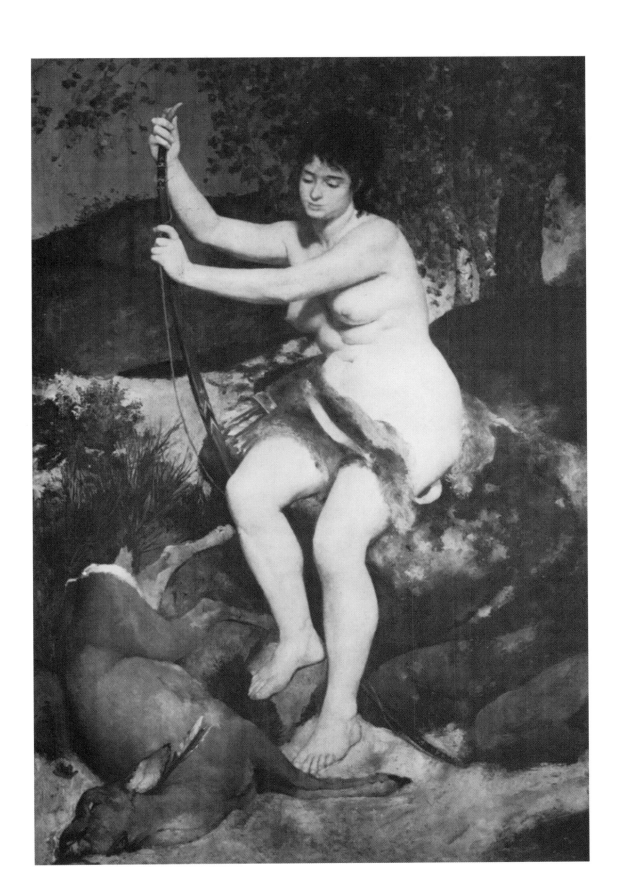

战争失败了，辉煌的法兰西第二帝国随之覆灭，这一切并没有让艺术家们找到出路。波希米亚式的生活毫无改变，甚至更加漂泊不定，一连持续多年。1877年的一天，雷诺阿全身上下只剩3个法郎（却急需在中午前凑齐40法郎）。同年，他向印象派艺术评论家西奥多·杜雷特（Théodore Duret）倾诉说，他的生活如一团乱麻。这十年间，战前的几位好友再度聚首，组成历史上的"印象派画家团体"。现在，他们不仅需要打破沉默，发出自己的声音，还要对抗外界如之前对马奈一样的强烈的反对与质疑之声。

大约在同时期，雷诺阿发现或者说再次发现了德拉克洛瓦作品中所表现的美，不断吸收《闺房中的阿尔及尔妇女》（*Women of Algiers in Their Apartment*，雷诺阿对这幅画始终赞不绝口，称其是最伟大的杰作之一）中画家对人物的华丽渲染，于1870年创作出一幅风格类似的致敬之作——《宫女》（*Odalisque*，彩色图版8），这幅画描绘的是一名身着阿尔及利亚服饰的巴黎女人。雷诺阿在1871年到1873年间创作的作品都十分耐人寻味且风格多变。他费了一番工夫才找到属于自己的方向。虽然这些来自不同方面的影响对雷诺阿绘画技法的形成与发展来说十分重要，但是在一定程度上也掩盖了他的独特个性。1874年，雷诺阿不再吸收其他艺术家的技法。在第一届印象派画展举办之际，雷诺阿，一位拥有自己独立创作风格的天才画家诞生了。

雷诺阿是否算一名真正的印象派画家，这个问题一直存在争议。毕竟，他最终形成的绘画理念与莫奈的有着天壤之别，也对印象主义所坚持的许多信条提出质疑。不过，他积极参与并推动印象主义运动的诞生和发展却是无可辩驳的事实。雷诺阿和莫奈、毕沙罗、西斯莱、塞尚、德加（Degas）等人的作品都曾在著名的纳达尔（Nadar）画廊展出。后来，一名爱开玩笑的记者发现好几幅作品的名称中都有"印象"一词，包括莫奈的《日出·印象》（*Impression, Sunrise*），于是调侃他们是"印象派画家"，这个绰号显然也包括了雷诺阿。此后，雷诺阿的作品陆续在画展中展出，和第一届画展不同，后续展览的名称特意改成了"印象派画展"。1874年，雷诺阿与毕沙罗、莫奈和德加联合创办了印象派沙龙。

不过，被称作"印象派"并不代表他们的画风都千篇一律。莫奈专注于描绘物体在一天中特定时段内和特定光线下给人的瞬间视觉印象，毕沙罗潜心研究如何将光谱色分解的方法运用于绘画上，与他们相比，雷诺阿确实算不上有多么"印象派"。绘画对雷诺阿来说，远不止按照科学方法去观察和描绘事物。他曾说过，绘画的目的是装饰光秃秃的墙，因此重要的是用色且色彩之间的关系要令人愉悦。

印象派推崇的全新技法让这位曾做过传统工艺的画家渐生疑惑。据说，当印象派发展成为一门成熟的艺术流派时，已经彻底放弃了黑色，而雷诺阿强烈反对这种观点。如果运用得当，黑色也可以拥有强大的力量，这一点已经被历史上许多伟大的艺术家证明。

雷诺阿创作的第一幅名作《包厢》（*La Loge*，彩色图版14），就与印象主义坚持的绘画风格大相径庭。这幅画于1874年在纳达尔画廊展出。画中并非真实剧院的场景，而是在画室中凭记忆"模拟"出来的。一位名叫妮妮·洛佩兹（Nini Lopez）的模特扮演坐在前排的

贵妇，雷诺阿的弟弟埃德蒙（Edmund）扮演贵妇身后的男子。这幅作品色彩丰富，效果来自传统技法中冷暖色调的对比。画面中，黑色占主导地位，生动鲜明，富有深度。人物惟妙惟肖，在雷诺阿的妙笔之下，妮妮的眼神充满了生气。整幅画甚至呈现出一种"时代感"，并非典型的当代产物，反而有历史上法兰西第二帝国时期盛行的奢华之风。

自此以后，雷诺阿基本沿袭这种画风，作品的风格未出现过较大的变化。在他后来创作的若干幅描绘女人和儿童的作品中，都拥有这种独一无二的视觉美感。这种美感，除了他，无人能做到。1874 年在纳达尔画廊展出的《跳舞的女孩》（The Dancer，彩色图版 13）中，雷诺阿将这种画法表达得淋漓尽致。乍看之下，这幅作品难免会让人联想起德加笔下的芭蕾舞者，但德加以梦幻般的舞台效果平衡了对现实的尖锐批判感，而雷诺阿所作的是一幅细腻温柔的人物画像。雷诺阿一生创作了大量出色的裸女作品，人物表面充盈着珍珠光泽般的闪亮色彩。他也善于描绘巴黎人的生活场景，这些画作不仅风格写实，而且意境微妙。此外，他还创作了一些色彩明丽灵动的风景画。

雷诺阿之所以被归入印象主义流派，一方面，从描绘的主题上看，他也在追求事物瞬间呈现给人的视觉印象，捕捉和记录瞬间的光色意境，另一方面，在颜色的运用上他也十分大胆洒脱，喜欢用生动的色彩去表现事物。很显然，雷诺阿的作品与其艺术家同仁们的确实有相似之处，他们不仅都曾在同一间画廊展出过作品，更往来密切。那些发生在咖啡馆里的高谈阔论、激昂争论，不论分歧有多大，最终都达成了某种一致的主张。普法战争爆发后，雷诺阿和朋友们不再到盖尔波瓦咖啡馆聚会，而是"转战"到皮加勒广场（Place Pigalle）的新雅典咖啡馆。如果雷诺阿沉默不语，无所事事地拿着熄灭的火柴在桌子上涂涂画画，那么他其实是在酝酿着新点子。甚至马奈——这位备受评论家和诗人敬仰的人物、艺术家中的标杆、特立独行的前辈画家——都曾表示，他自己也是这场印象主义运动的拥护者。在用色和主题上，马奈都在向这群年轻艺术家靠拢。印象派的精神具有某种吸引力，这在马奈的《在咖啡馆》（At the Café，图 26）和雷诺阿的《在咖啡馆》（In The Café，彩色图版 29），以及马奈的《女神游乐厅的酒吧》（A Bar at the Folies-Bergère）和雷诺阿的《煎饼磨坊的舞会》（Dance at the Moulin de la Galette，彩色图版 25）等作品中都有鲜明体现。

结伴创作对这个团体中的每个人而言都非常重要。普法战争爆发后，莫奈曾到荷兰和伦敦避难，当时毕沙罗也一同去了伦敦。战争结束后，莫奈回到巴黎，经常与雷诺阿结伴到塞纳河畔画画。在阿让特伊郊区，他们并肩坐在河面停泊的小舟中，像早年一样一起工作。雷诺阿创作了一幅《轻舟》（The Skiff，彩色图版 33），用颜色将光完美地捕捉到画布上，与莫奈追求的艺术效果十分接近。1874 年，马奈在阿让特伊加入了他们的户外创作团体，他直言不讳地劝雷诺阿放弃画画，可见伟大艺术家有时也难免被偏见蒙蔽。相反，当今的分析家却会为雷诺阿在印象派时期表现出的精湛画技感到震撼。比如，《头等包厢》（La Première Sortie，彩色图版 30）中，他用精湛的技艺将人物置于焦点处，模糊处理周围细节，营造一种视觉上的"印象"；《拿喷

图 4

阳光下的裸女

1875 年；
布面油画；
80cm×64cm；
奥赛博物馆，巴黎

壶的女孩》（*A Girl with a Watering-can*，彩色图版 26）用色明朗，技法多变，人物精致优雅，整体画面和谐统一；1876 年所作的《读书的年轻女人》（*Young Woman Reading a book*，彩色图版 19）中，人物神采奕奕、容光焕发。

这十年间，雷诺阿非常多产，奠定了他绘画生涯的基石。从他 1872 年在阿让特伊创作的《阅读中的克劳德·莫奈》（*Claude Monet Reading*，彩色图版 10）中，我们可以发现他们之间深厚的交情。雷诺阿在巴黎的画室位于圣乔治街（Rue Saint-Georges）。仔细观察雷诺阿 1876 年创作的《圣乔治街雷诺阿的画室内》（*The Artist's Studio, Rue St Georges*，彩色图版 20），我们会发现他的很多好友都在其中。同为印象主义拥护者的乔治·里维埃（Georges Rivière）曾解说过这幅画：左侧是年轻的画家弗兰克-拉米（Franc-Lamy）；中间是里维埃自己，一只手正在捋头发，另一只手放在膝盖上；还有心不在焉的音乐家卡巴奈（Cabaner），举止优雅的莱斯特兰盖（Lestringuez）——一位法国政府文职人员，以及坐在莱斯特兰盖旁边，面容有些老态、只露出半个头的毕沙罗（比雷诺阿年长 11 岁）。

大约这个时期，在友人的陪同下，雷诺阿开始广泛探索巴黎这座城市。他对蒙马特区很感兴趣，尤其是工人阶级常去的煎饼磨坊舞厅（Moulin de la Galette）。当时的蒙马特区还没有被游客所"淹没"，修建于 18 世纪的磨坊仍然保留着古老而淳朴的气息。煎饼磨坊有两个舞池，一个在室内，另一个在露天花园里，花园里种满了金合欢树，四处摆放着餐桌和长椅。夏日傍晚，雷诺阿总是会坐下来欣赏人们享受家庭聚会的时光，少男少女们载歌载舞，饮酒作乐，吃着美味的煎饼——舞厅的名字正是来源于此。跳舞的人纵情忘我，而在一旁观看的雷诺阿也兴致盎然。这不正是他早年间所认识的巴黎吗？它充满朝气和欢乐，虽然已经进入无产阶级时代，但能让人怀念起旧时代的美好时光。雷诺阿在煎饼磨坊创作了两幅杰作，第一幅是露天舞会写生（惠特尼收藏），第二幅（《煎饼磨坊的舞会》）虽然与第一幅差别不大，但是更加完善成熟，是在画室里精心描绘而成的。

《煎饼磨坊的舞会》曾在 1876 年保罗·迪朗-吕埃尔（Paul Durand-Ruel）画廊举办的第二届印象派画展中展出。保罗是印象派的忠实拥趸。他曾在伦敦展出过莫奈和毕沙罗的作品，包括在 1871 年展出雷诺阿的《艺术桥》（*The Pont des Arts*，彩色图版 4），也曾在巴黎举办过多次画展，是一位具有冒险和开创精神的画商。在这一次画展中，巴黎媒体发出的批判之声比 1874 年那次更甚，当时路易·勒鲁瓦（Louis Leroy）在《喧嚣》（*Le Charivari*）日报发文戏称雷诺阿所在的画家团体为"印象派"。贡献了 14 幅作品的雷诺阿也成了被猛烈抨击的对象。这些作品都是雷诺阿创作生涯的杰出代表作，除《煎饼磨坊的舞会》外，还包括《头等包厢》《读书的年轻女人》和著名的裸女习作——《阳光下的裸女》（*Nude in the Sun*，图 4，模特为安娜）。《费加罗报》（*Le Figaro*）的评论家阿尔贝·沃尔夫（Albert Wolff）曾不留情面地说道："我想告诉雷诺阿先生，女性的身体并非一堆看起来马上就要腐烂的肥肉，再加上些绿色和紫色的斑点，活像一具具尸体。"不过，巴斯蒂安-勒帕热（Bastien-Lepage）曾讽刺阿

尔贝·沃尔夫是半壶水响叮当的魔鬼靡菲斯特。

这次展览亏损严重。1875 年时，雷诺阿一共向德鲁奥（Drouot）拍卖行寄送了 15 幅作品，结果同样十分惨淡，换来的钱甚至不够抵扣拍卖费。不过，这个时期逐渐有一部分人开始推崇他。在一次拍卖会的前夜，雷诺阿认识了收藏家维克托·肖凯（Victor Chocquet）。肖凯是一名小小的公职人员，虽然家庭背景平凡，但是却有很高的艺术品味，极其欣赏德拉克洛瓦的作品，认为雷诺阿的作品与这位大师有相似之处。后来，肖凯曾委托雷诺阿为他的夫人和他本人画肖像画（彩色图版 22 和图 21）。

自此以后，肖凯一直关注雷诺阿和塞尚的作品，还购买了很多他们的画作。1899 年，肖凯的遗物拍卖会上出现了 21 幅塞尚的作品和 11 幅雷诺阿的作品。与塞尚不同，雷诺阿更擅长与上层资产阶级打交道，而塞尚一遇到这种事就会避之不及（虽然他本人并不承认这点）。19 世纪 70 年代的上层资产阶级经济富裕，有独特的文化特点，但是他们中只有少数对视觉艺术感兴趣。雷诺阿认识的夏庞蒂埃一家却十分与众不同。出版商乔治·夏庞蒂埃（Georges Charpentier）是当时"自然主义"文学流派的推崇者。他的夫人经营着一家沙龙，常客不乏当时的文坛巨匠，包括左拉（Zola）、莫泊桑（Maupassant）、福楼拜（Flaubert）、于斯曼（Huysmans）、马拉美（Mallarmé）和埃德蒙·德·龚古尔（Edmond de Goncourt）等。他们都是杰出的文学大师。然而，画坛的代表人物却是一些传统的学院派人物，比如"理想主义家"埃内尔（Henner），和"惯爱诣媚"的卡罗吕斯-迪朗（Carolus-Duran），他们认为绘画是"富人的艺术"。雷诺阿十分鄙视这种观点。当时，雷诺阿还只是蒙马特的一名流浪画家，名不见经传，他的画作出现在沙龙中自然会引来很多人的议论与侧目。雷诺阿和乔治·夏庞蒂埃很可能曾在青蛙塘碰过面。自从夏庞蒂埃在 1875 年的拍卖会上买下雷诺阿的作品后，他曾陆续委托雷诺阿为他作画。不过，雷诺阿对夏庞蒂埃夫人的沙龙并不十分感兴趣。他不信任文学，认为文学会对他的作品产生不利影响，他对作家往往也没有溢美之辞。虽然雷诺阿喜欢听马拉美侃侃而谈，也只不过是偶感语言之魅力。可以说，雷诺阿并不是一名知识分子。对雷诺阿来说，为夏庞蒂埃一家人创作肖像画并不代表什么"艺术"，而仅仅是一份委托。但不得不承认，认识夏庞蒂埃不仅开启了雷诺阿走上成功的序幕，也标志着他绘画生涯的巅峰。

雷诺阿先是为夏庞蒂埃夫人的婆母和她的小女儿若尔热特绘制了肖像画，后又为夏庞蒂埃夫人本人创作了一幅精美的画像。从这幅画中，我们的确可以发现，在视觉描述上，语言的误导性有多大。在人们口中，夏庞蒂埃夫人身形矮胖，但是在卢浮宫收藏的《夏庞蒂埃夫人肖像》（*Portrait of Madame Charpentier*，彩色图版 31）中，她的形象却判若两人。在雷诺阿的妙笔之下，夏庞蒂埃夫人光彩照人，体态优美，一副从容不迫的模样。在该系列作品中，最著名的是《夏庞蒂埃夫人和她的孩子们》（*Madame Charpentier and Her Children*，图 27）。这是一件大幅的日常家庭生活画作，构图巧妙，呈现了资产阶级上流社会的家庭内部场景。精美的画面令人震撼，让人不禁为画家精湛的

技艺发出赞叹。虽说在家庭成员的位置安排上略显拘谨，但雷诺阿的创作态度，还有画中人物的神态，却表现出最好的一面。在这幅画中，雷诺阿对细节的处理堪称精妙，有别于他对美好事物的惯常表达，它当之无愧是雷诺阿纯熟绘画技艺的结晶。在夏庞蒂埃夫人的沙龙里，雷诺阿遇见了她的演员好友让娜·萨马里（Jeanne Samary）。雷诺阿为让娜创作了好几幅画像，将艺术技艺练就得更加炉火纯青。雷诺阿对她的美貌赞叹不已："多么美好的肌肤！无论她走到哪里，仿佛都能点亮周围的世界。"在这些肖像画中，雷诺阿施展出他的高超绘画技巧，柔和而明亮的色彩互相映照。不论是半身还是全身肖像，都十分生动、活泼，堪称同类作品中的杰作。

毫无疑问，夏庞蒂埃夫人对雷诺阿作品的欣赏是他取得成功的重大转折点。夏庞蒂埃夫人与沙龙评委会中的几位成员有私交，而且她在当时也算是一位社会名流。很可能是因为这些原因，在1879年的沙龙展中，她和家人的肖像画被摆放在了非常抢眼的位置。这让雷诺阿的作品开始受到广泛关注。不论他的用色受到怎样的评论，谁都无法否认他笔下天真烂漫的儿童形象，例如羞涩、甜美的让娜·迪朗-吕埃尔小姐（Mlle Jeanne Durand-Ruel），胖乎乎、惹人爱的若尔热特·夏庞蒂埃小姐（Mlle Georgette Charpentier）。从这些画作中，我们很容易发现雷诺阿倾向于呈现模特最美好的一面，这无关讨好与奉承，而是画家眼中所见的真实形象。雷诺阿全身心投入到创作的快乐中，没有丝毫批判主体的痕迹。收藏家德东（Deudon）买下雷诺阿的《跳舞的女孩》后，向他的好友贝拉尔（Bérard）一家推荐了雷诺阿。贝拉尔一家在外交界和银行界颇负盛名，曾委托雷诺阿创作了若干幅杰出的肖像画。

19世纪70年代后期，艺术上的成功似乎裹挟着雷诺阿走上了为上流社会画肖像画的道路。夏庞蒂埃一家向雷诺阿支付了1000法郎的报酬，虽然已经非常便宜，但是对一名印象派画家而言却是一笔巨款。此后，雷诺阿受到的委托越来越多。这让他几近陷入艺术发展的危机——迎合上流社会的肖像画可能会"诱使"画家轻易走上矫揉造作、阿谀奉承之路，妨碍在创作中的自由表达。不过，这没有阻止雷诺阿前进的脚步，他已经意识到，在他个人创作风格的发展历程中，未来还有很长的路要走。

1879年沙龙展结束后，雷诺阿开始了他人生的第一次远游。当时他38岁，经济压力逐渐减小。此前，雷诺阿几乎从未离开过巴黎和塞纳河畔，而现在他萌生了去外面看看的念头。他的身体状况并不是很好，而且很长一段时间一直处于不停创作的状态。出去度假理所应当，在即将步入不惑之年的这几年，雷诺阿似乎感到他正在进入人生的新阶段，需要停下来稍作休息，或者调整一下生活节奏。成家立室需要提上日程——1890年，他与年轻的艾琳·莎丽戈（Aline Charigot）小姐结为夫妻。艾琳曾不止一次为雷诺阿担任模特。这个时期，雷诺阿也刚好可以静下心来仔细审视他的作品，思考印象主义最终可能的方向发展。

他的旅途第一站是诺曼底海岸，到沃吉蒙特（Wargemont）海边的庄园去拜访贝拉尔一家。不像莫奈能在海崖和翻滚的海浪间找到

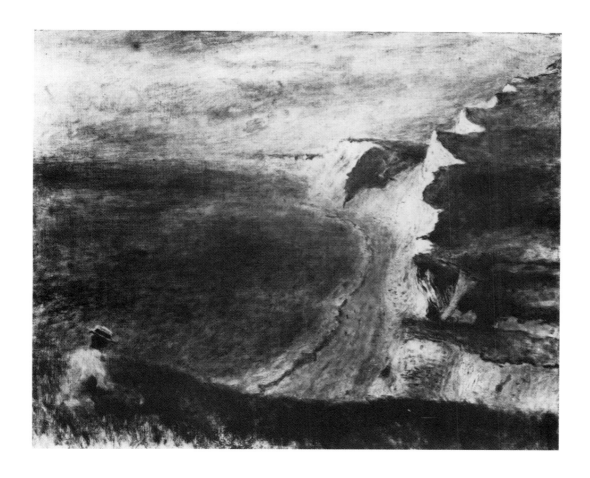

创作灵感，雷诺阿并不擅长画海景。不过在《普尔维尔悬崖边》(*The Cliffs of Pourville*，图 5)习作中，雷诺阿巧妙构思前景中人物的尺寸，赋予了画面纵深感。

　　1880 年夏天，雷诺阿一直待在克鲁瓦西他的老朋友富尔奈斯（Fournaise ）那里，后者开了一家餐厅。此前，雷诺阿曾为他创作过两幅技艺精湛的画像。但是现在，他需要对画风做出明确调整。或许是受到德拉克洛瓦游览阿尔及尔后创作的作品的启发，雷诺阿决定与莱斯特兰盖等人结伴同游阿尔及尔。来到阿尔及尔后，雷诺阿写信给夏庞蒂埃夫人，描述这里是"令人羡慕的国度"。不巧的是，他们被雨季困了几个星期，返回法国后，他们对阿尔及尔的印象并不十分深刻。后来，雷诺阿故地重游，再次来到阿尔及尔。这次他创作了一些人物习作，作品的风格让人联想起德拉克洛瓦。从这些作品中，我们可以发现，雷诺阿对异国情调的表达是多么有限，比如，《阿尔及利亚妇女》(*Algerian Woman*，1881—1882 年)中，妇女的眼距宽、鼻子小，脸型是标准椭圆形，然而，这些都是雷诺阿作品中经常出现的人物特征。1881 年，雷诺阿又去了意大利，足迹遍及佛罗伦萨、威尼斯、罗马和那不勒斯。这段旅程对他来说并不比在国内愉快。他在信中向夏庞蒂埃夫人说道："你想知道我看见了些什么吗？乘船到银匠码头或杜乐丽花园，就能看见威尼斯，到卢浮宫，就能看见维罗纳……"很明显，这只是没有旅行经验的游客向国内亲友写信时常用的幽默表达。不管怎么说，在意大利看到维托雷·卡尔帕乔（Vittore Carpaccio ）的作品后，雷诺阿还是深受启发。卡尔帕乔是"首位敢于以大街上的行人为创作对象的画家"，这不禁让人联想起雷诺阿创

图 5

普尔维尔悬崖边

1879 年；
布面油画；
43cm×51cm；
私人收藏

图 6

瓦格纳肖像

1882 年；
素描；
52cm×45cm；
卢浮宫, 巴黎

作的《皮加勒广场》(*Place Pigalle*)。在雷诺阿眼中，圣马可广场宏伟壮丽，但是意大利文艺复兴时期的教堂却让他失望透顶，米兰大教堂"蕾丝般的构造"也不过如此。在罗马，只有拉斐尔（Raphael）的壁画能让他提起兴趣。在那不勒斯，只有古代的绘画作品值得他驻足观赏。

旅途中，雷诺阿参观各地博物馆，边走边画，创作的主要作品包括在那不勒斯完成的人物习作《金发浴女》(*Blonde Bather*)，在巴勒莫仅花 25 分钟完成的《瓦格纳肖像》(*Portrait of Wagner*，图 6)。在这幅肖像画中，伟大的作曲家瓦格纳看起来就像是一位教会牧师。不过雷诺阿本人对这幅画非常满意，后来他还创作了一幅复刻版。

这一时期，雷诺阿的内心充满不安，如果不是因为他对自己作品的不满，就是因为他觉得自己"偏离了轨道"，无法深入研究物相的自然表象，难以用印象主义技法表现出光与色的交织变幻。他越是花时间研究博物馆里的作品，越是对自己不满，也越加暴露他性格中保守的一面。旅行让雷诺阿体会到了发现的喜悦，也让他的内心发生了转变，一方面他逐渐脱离印象主义设定的标准或"正统"的绘画技巧，另一方面他也无心继续探寻新的道路。在后来的一次画展中，雷诺阿认为"政治意味"太浓，拒绝与保罗·高更（Paul Gauguin）和阿尔芒德·基约曼（Armand Guillaumin）一同参加这种"新"艺术展。

瞻仰历史上大师的作品，他发现印象主义推崇的理念存在严重的

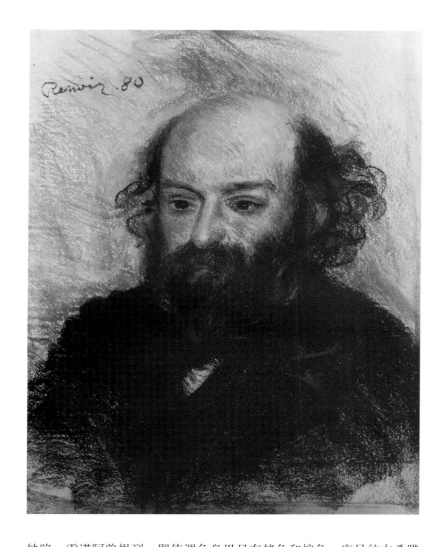

图 7

保罗·塞尚

1880 年；
色粉画；
54cm×43cm；
艺术博物馆，芝加哥

缺陷。雷诺阿曾提到，即使调色盘里只有赭色和棕色，庞贝的古希腊和古罗马艺术家也很满足，而这恰好与莫奈和毕沙罗对使用光谱原色的信条背道而驰。根据丁托列托（Tintoretto）的实践和观察，黑色这种经常被鄙视的颜色，实际上却是"众色之王"。在创作中，雷诺阿自己也经常用黑色使整个画面的色调看起来更加深邃、有分量感。一些评论家认为，华托曾准确预见莫奈的用色方法："多种颜色并排、重组，远观才可见画面中物体的模样，这就是色彩的分割原理。"雷诺阿对华托的《舟发西苔岛》曾做过一番评论，称如果用放大镜仔细观察，只能看见一些颜色糅杂在一起。雷诺阿也强烈反对一幅画完全以户外写生的方式完成，他曾表示：在户外，构图毫无思绪，判断力下降。因此要回到画室，在画室里，像精心打磨一件手工艺品一样，遵循前辈画家奉行的圭臬来创作。1883 年，雷诺阿读到琴尼诺·琴尼尼（Cennino Cennini）的《论绘画》（*A Treatise on Painting*，雷诺阿曾在 1911 年为这本书撰写过序言），坚定了他的一个想法：在价值的贡献上，14 世纪的壁画画家能与现代的任何画家相提并论。雷诺阿曾在埃斯塔克（L'Estaque）和塞尚（图 7）一起待过一段时间。雷诺阿十分欣赏塞尚在印象派画家团体中展现出的"真正的独立精神"，而塞尚也时常向他强调这一点。或许是因为这个原因，雷诺阿对他内心的想法更加笃定：一边要研究和吸收博物馆中先贤作品的精华，一边要在古典传统画法的基础上开拓创新。

图 8
"浴女"习作

约 1884 年；
素描；
106cm×159cm；
素描陈列室，卢浮宫，巴黎

对雷诺阿来说，古典画法就是拉丁传统，他们是委拉斯凯兹（Velázquez）和戈雅（Goya）、威尼斯画派的提香（Titian）和委罗内塞（Veronese）以及法国的伟大画家。雷诺阿承认伦勃朗（Rembrandt）是一名大师级画家（尽管内心并不太热情），维米尔（Vermeer）也是一个杰出的例外。除此之外，在他看来，荷兰画派和弗拉芒画派的作品都十分枯燥无味，英国画派也无可称道之处。

1881 年创作的《船上的午宴》（The Luncheon of the Boating Party，彩色图版 36）可算是雷诺阿对印象主义艺术生涯的告别之作。雷诺阿十分擅长画户外场景，在这幅作品中，他将创作《煎饼磨坊的舞会》时所用的全部技法发挥到极致。画面中，美景宜人，餐桌上的静物闪闪发光，船上人物姿态各异，一派迷人的乡村派对场景，令人神往。如果有人说这幅画照搬之前的风格，没有新鲜感和突破，则难免过于吹毛求疵。不过，此时雷诺阿已惊觉自己有停滞不前的危险。完成这幅作品后，雷诺阿不再执着于描绘场景的丰富层次，也不再拘泥于露天场景效果，而开始寻求一种更加简约、明朗的形式。在 1881 年的《金发浴女》中，人物的轮廓更加清晰可辨。在"跳舞"系列作品中，雷诺阿也运用了类似技法，典型代表作有《布吉瓦尔之舞》（Dance at Bougival，彩色图版 38）。这个时期，雷诺阿的画风重新变得正式而严谨，开始注重绘画的装饰性价值，赋予物体表面珐琅般光滑、细腻的质地，与布歇的创作技法有异曲同工之妙，不禁让人联想到雷诺阿早年画瓷器画的学徒经历。《伞》（The Umbrellas，彩色图版 39）就是雷诺阿运用这种技法创作的。采用新技法创作的作品与雷诺阿早期以巴黎都市场景为题材创作的作品，如《告别音乐学院》（Leaving the

Conservatoire）大为不同。早期作品中，构图浑然天成，而这时期的《伞》，构图更加正式，主观痕迹明显，画面中，人群虽在涌动，但节奏却很整齐、有韵律。雷诺阿不再强调自然感和真实世界中的生命力，相反，他更在乎画面的装饰价值。

1881 年至 1883 年，雷诺阿对自己的绘画风格和作品感到犹疑和不满，他转向"古典主义"，而这最终将他引向了何方？雷诺阿开始追求对人物形象的表现，不再描绘转瞬即逝的美，取而代之的是犹如雕塑般永恒的形式。选材上更加偏爱没有时间性的事物，例如一片小树林（而不是某地或某时期经过规划的花园）、一块帷帐（而不是某个时代的服装）。这些都是 18 世纪古典主义技法的规范，正如英国的学生能在乔舒亚·雷诺兹爵士（Sir Joshua Reynolds）的《艺术演讲录》（*Discourses on Art*）中读到的那样。为了追随他们，雷诺阿与坚持印象主义之路的画家们划清界限。而对于坚守印象主义道路的莫奈和西斯莱而言，人物的描绘是次要的，他们笔下的风景纯粹是 19 世纪的风格，相比为人物赋予雕塑感，他们对光影效果更感兴趣。在长达数年的时间里，雷诺阿坚持使用古典主义技法，《大浴女》（*The Large Bathers*，彩色图版 40）便是他采用这种技法创作的伟大作品。雷诺阿不再亦步亦趋地追随"同时代"一派的风格，而是公开借鉴凡尔赛宫里 17 世纪雕塑家弗朗索瓦·吉拉尔东（François Girardon）创作的"沐浴者"浅浮雕作品。就这样，一幅超越时空限制、美妙绝伦、拥有浮雕般质地的作品（图 8）诞生了。树荫下，一群仙女们正在沐浴，树叶没有震颤的光效，而是给人一种结实的视觉感受，让人不禁联想到乔托（Giotto）的作品。

这就是雷诺阿的"安格尔式时期"（即新古典主义时期）的开始。他实在是表现得太"非正规"（他曾用这个词描述另一个艺术家团体）了，这让他不能达到完全的"一致或合一"状态。

家庭生活为他建立了更多亲密的关系。1885 年，他的长子皮埃尔（Pierre）出生。雷诺阿为夫人和儿子创作了一幅画，也就是 1886 年的《母亲和孩子》（*Mother and Child*）。在这幅作品中，雷诺阿运用了新的线条处理方法，母亲体态丰盈，怀里抱着婴儿，场面十分温馨。在这幅作品和同年的《洗衣妇女和孩子》（*Washerwoman and Child*）中，雷诺阿对事物的唯美刻画再次重现。在追求古典主义风格的过程中，不管是脱离现实生活，还是将它与古典画风完美结合，都十分具有挑战性。与 8 年前创作的《卡昂·安维尔斯的女儿们》（*Daughters of Cahen d'Anvers*）相比，《弹钢琴的少女》（*Girls at the Piano*，彩色图版 42）隐隐可见金属光泽，这证明雷诺阿在有意识地尝试将现实生活与古典画风相结合的效果。

步入中年后，雷诺阿在法国乡村地区定居下来，过上安稳的家庭生活，每日仍然勤勉地创作。其间，他再次踏上出国游览学习之路。在西班牙，他没有发现可以入画的漂亮模特，抱怨这个国家"植物少得可怜"，唯一的慰藉是欣赏委拉斯凯兹和戈雅的作品。雷诺阿曾说，玛格丽特公主（委拉斯凯兹油画中的人物）身上的粉红缎带是对所有绘画技法最精彩的诠释，而戈雅的《查理四世一家》（*The Family of Charles IV*），仅凭这幅画就"值得去一趟马德里"。随后，

雷诺阿还游历了荷兰，旅程平平淡淡。在英国短暂停留期间，他对透纳（Turner）有所轻蔑，而十分欣赏英国国家美术馆中克洛德·洛兰（Claude Lorraines）的作品。1892 年，雷诺阿来到了布列塔尼（Brittany）的蓬塔旺（Pont-Aven）。在这里，他对以高更、高更的朋友埃米尔·贝尔纳（Émile Bernard）和他们的追随者为代表的"国际画派"嗤之以鼻，更别提那里的湿润海风了，他认为自己的风湿病正是因此加重的。

1898 年，雷诺阿在奥布省（Aube）的埃苏瓦小镇（Essoyes）购置了一处房产，夏天时和家人住在此地。但是愈发严重的关节炎迫使他不得不寻找气候更加温暖的定居地。于是，一家人又搬到南方的滨海卡涅（Cagnes-sur-Mer）。自 1903 年起，每年冬天雷诺阿都住在这里。

安稳的家庭生活对雷诺阿的绘画产生了一定影响，至少他的主题选择发生了变化。雷诺阿夫人的时刻陪伴和匀称体态提醒着雷诺阿，妇女就应该被画得像"漂亮水果"一样。1894 年，雷诺阿的次子让（Jean）出生，1901 年小儿子克劳德（Claude，昵称"可可"）也呱呱落地。孩子们天真无邪的童年生活景象激发了雷诺阿的无限创作灵感，而儿童画像恰巧是他所擅长的题材。与以前别人委托他创作肖像画相比，给自己的孩子画像让他感觉更自在、更亲密。在《阅读课》（The Lesson）和《写作课》（The Writing Lesson）这些作品中，雷诺阿将温馨的日常家庭生活场景描绘得十分美丽动人。随着家庭成员的增加，雷诺阿以家人和家庭生活为背景创作了许多作品，如 1886 年的《母亲和孩子》；19 世纪 90 年代初为让·雷诺阿、女仆加布丽埃勒（Gabrielle，她经常为雷诺阿担任模特，见彩色图版 47）和她的小女儿创作的画像；1896 年的《画家家人群像》（The Artist's Family），这幅作品中，雷诺阿刻意采用了鲁本斯（Rubens）式的表现手法，画面色调丰富；1898 年的少年皮埃尔画像；1906 年的让·雷诺阿画像，让身穿华多的《吉尔斯》（Gilles）中的白色丑角衣服；1910 年的雷诺阿夫人肖像，成熟亲切。

1894 年，雷诺阿认识了画商安布鲁瓦兹·沃拉尔（Ambroise Vollard），很快他便成为雷诺阿家里的常客，雷诺阿后来也为他本人画过几次肖像画（如彩色图版 44）。在沃拉尔不引人注目的赞助下，雷诺阿创作了许多不朽的作品，销路也顺利打开。印象派的繁华时代来临了。1886 年印象派画展登陆纽约，在美国画坛引起轰动。自那以后，市场对印象主义作品的需求量不断上涨。雷诺阿和他的同行们，以及一如既往支持他们的赞助人迪朗-吕埃尔都摆脱了经济困境。在家庭中，雷诺阿夫人把家务打理得井井有条。当家中的两个仆人加布丽埃勒和布朗热里（La Boulangère）为雷诺阿的"浴女"系列习作担任模特时，雷诺阿夫人也毫无怨言。她监督烹饪的鲜鱼汤美味无比，不过，雷诺阿似乎很少关注这些生活细节，他只需要这位"大厨"的皮肤能"留得住光"。雷诺阿夫人默默地为花瓶换上鲜花。令她欣慰的是，雷诺阿有时会画一画这些花花草草。所有生活细节她都能考虑得面面俱到：照看孩子、剥豆子、赶集市、清洗丈夫的画刷等等。她曾骄傲地说道："他觉得我洗画刷比加布丽埃勒洗得更干净。"

不知不觉中，新世纪的篇章已经翻开，机械技术取得长足进步。

尽管少不了抱怨，雷诺阿也购置了一台车，从某种意义上来说，"雷诺阿"这个名字也因车而永存。人们赞美普罗旺斯是"黄金时代的希腊"，1903 年，搬到普罗旺斯滨海卡涅的科莱特庄园后，雷诺阿一家享受着恬静舒适的田园生活，最终在这里定居下来。院子里的橄榄树据说已经有一千年了。这里拥有无限美好的田园风光，远处有蓝紫相间的起伏山峦，近处有灰蒙蒙的橄榄树，微微颤动的空气暗示着附近有海浪拍打着礁岩，空气中弥漫着暖色调的气氛，随便选一处景致，都十分适合画裸体人像。

在画法上，雷诺阿重拾透明画法，效果类似于水彩。与塞尚一样，雷诺阿偶尔也会用水彩创作，技法同样相当娴熟。在印象主义创作阶段，雷诺阿曾在油画中用透明色刻画不透明的物体，以示强调作用，主要体现在色调和表面笔触上。不过，大约从 1890 年开始，雷诺阿在透明釉的基础上进一步改进了画法，让白色的帆布依然清晰可见。

1889 年，时年 48 岁的雷诺阿首次经历了严重的关节炎，晚年时，他的身体长期遭受病痛的巨大折磨。雷诺阿尝试过各种治疗方法，比如按摩、热敷。他曾向朱莉·马奈（Julie Manet）提起，他看到很多人一瘸一拐地去往波旁莱班（Bourbonne-les-Bains），治愈后能像正常人一样行走。但是当雷诺阿去问医生时，得到的答案却是治愈无望。他说："我感到身体受到挤压，虽然来得慢，但却很明显。"雷诺阿的膝盖、脚和手关节都做过手术。手术后几年里，他还可以拄着拐杖勉强走动一下，但是到 1910 年，他不得不坐在轮椅上。1912 年，有一段时间他几乎全身瘫痪。在滨海卡涅时，雷诺阿夫人曾写信给迪朗-吕埃尔说："我的丈夫现在可以稍微动一下手臂，但是腿还是老样子，没办法站起来，不过他已经习惯一动不动了。眼见他这样，我真是心疼不已。"

虽然年老体衰，病痛的折磨让关节扭曲变形，消瘦的面部痛得起皱……但雷诺阿仍然幽默风趣，创作激情高涨。在他看来，自己已经是幸运的了，因为他还可以坐在轮椅上画画。偶尔他也会焦躁不安，发发牢骚，甚至想要放弃，但是第二天清晨，从尼斯来了一位年轻的新模特，他又会变得兴高采烈起来。早上，不到十点钟，雷诺阿就已经坐在花园画室的画架前，打量着前一天的劳动成果，满意地观察周围环境中暖色调光线的变化，指导模特摆姿势。他曾调侃道："太遗憾了，以后人们不会说我像安格尔画中的拉斐尔那般了，我画画时，既没有仙女围绕着我，也没有头戴玫瑰花冠，更没有佳人坐在我怀里。"画笔是用橡皮膏绑在雷诺阿手上的，他把这个动作戏称为"戴上拇指"。一旦固定下来，画笔就无法随意更换。在整个创作过程中，他只用一支画笔，时不时在松节油里浸一下。随着雷诺阿的身体状况进一步恶化，画画对他来说越来越困难。虽然这时期他的笔触略显笨拙，却没有影响他将眼前所见景象转移到画布上，反而使整个画面更加生动。

这些年间，雷诺阿还尝试了雕塑。虽然人们普遍认为雷诺阿是一名画家和色彩大师，但他也曾放下色彩，尝试其他艺术表现形式。当他的手还能自由活动时，雷诺阿曾创作了好几件蚀刻版画。第一件是软底蚀刻，主题是法国诗人马拉美 1891 年发表的诗篇。后来，雷诺

图9

克劳德（可可）·雷诺阿

约1907年；
石膏浮雕；
直径22cm；
玛摩丹美术馆，巴黎

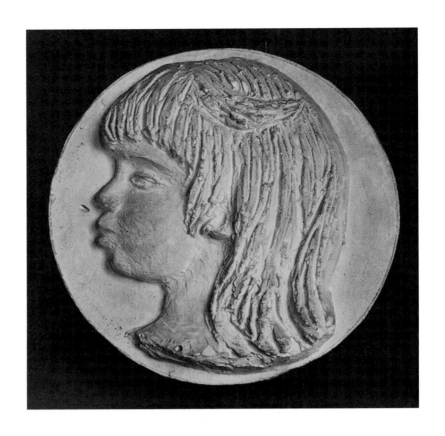

阿还尝试了石版画，认为这种艺术形式很适合他。1904年，他曾创作了若干幅石版画作品，发现自己在不用颜料的情况下，也能很好地用软粉笔"塑造"人物。于是，雷诺阿开始认真研究"塑造"人物。1907年，他以可可为原型创作了第一件浮雕（图9），这也是他亲手创作的唯一一件雕塑作品。雷诺阿的其他杰出雕塑作品，包括高浮雕《帕里斯的裁决》（*The Judgement of Paris*）和纯塑料工艺的《胜利女神维纳斯》（*Venus Victrix*），都是他瘫痪后指导助手代为完成的。身体瘫痪后，雷诺阿虽然双眼能看见，但却无法动手。这让人不免联想起德加，他认为雕塑是盲人的艺术。视力减弱后，德加仅凭有限的视力和触觉创作出了许多美轮美奂的小雕塑。而雷诺阿则想出了另外一种办法。他雇用了两名有才华的年轻工匠，自己则用长棍指挥他们，活像在用一根魔杖变出一位女神。成品质量很高，毫无"复古"之风的意味。

雷诺阿与病魔的斗争堪称画坛的传奇。疾病不但没有迫使他放弃画画，反而促使他迈向新的高度。在创作"浴女"系列时，他心无旁骛，仿佛忘记了周遭世界，最终完成了这一永恒的经典系列。然而，历史的车轮滚滚向前，第一次世界大战的脚步正在逼近。

1914年，雷诺阿已经73岁高龄，长子皮埃尔29岁，次子让20岁。战争爆发后，年轻人上战场杀敌，老年人留守家中。雷诺阿仍然清楚地记得，1870年普法战争时民众盲目的乐观，所以这一次，他并不相信战争很快就会胜利的说法。虽然他听别人说，"十月前，'坚不可摧'的俄国军队就会一路所向披靡，抵达柏林"。但是雷诺阿却忧心忡忡："我非常担心，战争会让太多人失去理智。"雷诺阿十分挂念儿子们的安危，有一天他愤怒地扔掉画笔，气愤地说道："我再也不想画了。"一旁的雷诺阿夫人正在给儿子们织战场上用的围巾，听到

雷诺阿的抱怨后她无奈地叹息一声，继续做她手上的活儿。

皮埃尔和让都在战场上受了伤。祸不单行，1915 年 6 月，雷诺阿夫人撒手人寰。孤独的老画家雷诺阿仍然没有扔掉他的画笔。战争年代，直到生命即将耗尽之际，雷诺阿依然保持着对艺术的不懈追求，最终像一些伟大的画家（如提香、透纳等）一样，在自由与完全个人的艺术表达上取得了彻底的成功。

坐在轮椅上，雷诺阿能像往常一样创作肖像画（图 10）。1917 年，雷诺阿完成了《安布鲁瓦兹·沃拉尔肖像》（*Ambroise Vollard Portrait*）。与 1912 年他在尼斯为加莱亚夫人（Madame Galéa）创作的肖像画相比，这幅画展现出的神韵毫不逊色。很少有人能像沃拉尔这么幸运，同时被如此多伟大的画家以不同的表现手法描绘。在这幅肖像画中，主人翁身穿银色和蓝色的斗牛装束，活像一个英勇无畏的斗牛士，这身装束是沃拉尔特意在西班牙定制的。

雷诺阿的绘画造诣在晚年达到了顶峰，这个时期他创作的裸体人物画像笔法流畅自然，色彩明亮鲜艳。他雇用了一位新模特，昵称"德德"（Dédé），为"浴女"系列作品担任模特。画面中，德德的皮肤呈微粉色，乳房娇小坚挺，腰身修长。德德在激发雷诺阿晚年的创作激情中扮演了重要角色，正是因为她的出现，雷诺阿才最终完成了1918 年的《浴女》（*The Bathers*，彩色图版 48）。在这件作品中，画面泛着微红的玫瑰色光泽，表现手法高超，别具一格，与塞尚采用的画风有巨大差异。欣赏这幅画，观者仿佛暂时离开了现实世界，进入雷诺阿创造的意象世界中，感受到一种隽永不朽的视觉美感。

1919 年底雷诺阿感染上肺炎，两周后与世长辞，享年 78 岁。临终时，他低声喃语："希望在向我招手了。"雷诺阿告别人世间后，他的印象派挚友莫奈于 1926 年去世。雷诺阿一生取得的伟大艺术成就是其他许多画家所难以企及的。在他去世后，人们向他表达了崇高的敬意。他在滨海卡涅的画室成为人们缅怀这位色彩大师的朝圣之地。1919 年 8 月，在雷诺阿生命的最后一年，他的《夏庞蒂埃夫人肖像》在卢浮宫展出，年迈的他坐在轮椅上被众人簇拥着参观，为他孜孜不倦的一生画上了圆满的句号。

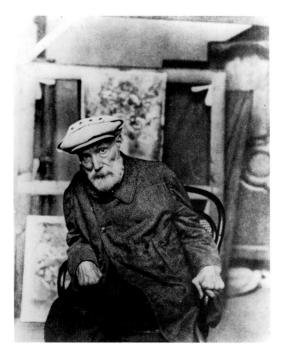

图 10
画室中的雷诺阿

约 1910 年；
照片；
滨海卡涅

生平简介

1841 年　2 月 25 日出生于利摩日，一共有五兄弟，父母是裁缝莱昂纳尔·雷诺阿和玛格丽特·雷诺阿。

1844 年　举家搬迁到巴黎。

1854 年　辍学，向瓷器厂画师莱维兄弟学画瓷器画。

1859 年　为给传教站画百叶窗的画家 M. 吉尔伯特工作。

1860 年　开始临摹卢浮宫里的作品。

1862 年　通过巴黎国立高等美术学院的入学考试。进入夏尔·格莱尔画室，结识莫奈、巴齐耶和西斯莱。

1864 年　向沙龙送审一幅作品，成功入选沙龙并展出，但是展览结束后，雷诺阿将作品毁掉。

1865 年　开始到枫丹白露森林写生。向沙龙送审两幅作品，均成功入选。

1867 年　《狄安娜》（Diana）落选沙龙。

1868 年　《撑阳伞的丽莎》入选沙龙。

1870 年　《浴女与梗类犬》和《宫女》入选沙龙。普法战争期间在第十骑兵团服役。

1872—1874 年　认识画商保罗·迪朗-吕埃尔，与其第一单交易是《艺术桥》。在阿让特伊经常与莫奈一起结伴作画。积极参与 1874 年第一届印象派画展的筹办。

1875 年　在德鲁奥拍卖行卖出 10 件作品，每件价格不足 100 法郎。因拍卖认识乔治·夏庞蒂埃。

1879 年　《夏庞蒂埃夫人和她的孩子们》在沙龙展出后取得成功。认识保罗·贝拉尔（Paul Bérard），经常拜访贝拉尔一家位于沃吉蒙特的住所。

1881 年　首次到阿尔及尔旅行。到意大利旅行，游览威尼斯、佛罗伦萨、罗马、那不勒斯、庞贝和卡普里岛。

1882 年　赴巴勒莫为瓦格纳画肖像画。从意大利前往埃斯塔克拜访塞尚，感染肺炎。第二次到阿尔及尔旅行。

1883 年　游览法国各地，到访泽西岛。12 月，和莫奈结伴游览蔚蓝海岸。

1885 年　长子皮埃尔出生。

1888 年　到普罗旺斯艾克斯（Aix）拜访塞尚。

1889 年　类风湿关节炎首次发作。

1890 年　和艾琳·莎丽戈结婚。

1892 年　法国官方机构买下《弹钢琴的少女》，雷诺阿首次得到官方的正式认可。

1894 年　次子让出生。

1900 年　法国政府授予雷诺阿荣誉军团勋章。

1901 年　小儿子克劳德（昵称"可可"）出生。

1902 年　健康状况恶化，严重的类风湿关节炎使他逐渐失去行动能力。

1903 年　定居滨海卡涅的科莱特庄园。

1910 年　到慕尼黑短暂旅行，拜访他的朋友瑟尼森一家。

1915 年　妻子艾琳·雷诺阿去世。

1919 年　12 月 3 日，雷诺阿在滨海卡涅与世长辞。

部分参考文献

雷诺阿作品目录

François Daulte, *Catalogue Raisonné de l'Oeuvre peint*, I Figures 1860-1890, Lausanne, 1971 (first of five projected volumes)

Ambroise Vollard, *Tableaux, Pastels et Dessins de Pierre-Auguste Renoir*, 2 Vols., Paris, 1918

François Daulte, *Renoir*, London, 1973

L. Delteil, *Pissarro, Sisley, Renoir* (Le peintre-graveur illustré, v. XVII), Paris, 1932 (etchings and lithographs)

P. Haesärts, *Renoir Sculpteur*, Belgium, n.d.

专著

Ambroise Vollard, *La Vie et l'Oeuvre de Pierre-Auguste Renoir*, Paris, 1918

Georges Rivière, *Renoir et ses amis*, Paris, 1921

Walter Pach, *Pierre-Auguste Renoir*, London, 1951

M. Drucker, *Renoir*, Paris, 1955

François Fosca, *Renoir*, London, 1961

Jean Renoir, *Renoir, My Father*, London, 1962

Raymond Cogniat, *Renoir: Nudes*, London, 1964

Pierre Cabanne, *Renoir*, Paris, 1970

Keith Wheldon, *Renoir and His Art*, London, 1975

Anthea Callen, *Renoir*, London, 1978

综合性图书

L. Venturi, *Les Archives de l'Impressionnisme*, Paris, 1939 (primarily on Durand-Ruel's relations with the Impressionists)

John Rewald, *The History of Impressionism*, 4th edition, London and New York, 1974 (the standard history of Impressionism, with an extensive bibliography on Renoir)

插图列表

彩色图版

1. 春之花束
 1866 年；布面油画；104cm×80.5cm；
 福格艺术博物馆，剑桥市，马萨诸塞州

2. 撑阳伞的丽莎
 1867 年；布面油画；182cm×118cm；
 弗柯望博物馆，埃森

3. 画室里的巴齐耶
 1867 年；布面油画；106cm×74cm；
 奥赛博物馆，巴黎

4. 艺术桥
 约 1867 年；布面油画；60cm×98cm；
 诺顿·西蒙美术馆，洛杉矶

5. 阿尔弗莱德·西斯莱和他的夫人
 1868 年；布面油画；105cm×75cm；
 瓦尔拉夫－理查尔茨博物馆，科隆

6. 青蛙塘
 1869 年；布面油画；66cm×81cm；
 瑞典国家博物馆，斯德哥尔摩

7. 浴女与梗类犬
 1870 年；布面油画；184cm×115cm；
 艺术博物馆，圣保罗

8. 宫女／阿尔及尔女人
 1870 年；布面油画；69cm×122cm；
 切斯特·戴尔收藏，美国国家美术馆，华盛
 顿特区

9. 泉边仙女
 约 1869—1870 年；布面油画；66cm×124cm；
 英国国家美术馆，伦敦

10. 阅读中的克劳德·莫奈
 1872 年；布面油画；61cm×50cm；
 玛摩丹美术馆，巴黎

11. 克劳德·莫奈夫人肖像
 1872 年；布面油画；61cm×50cm；
 玛摩丹美术馆，巴黎

12. 巴黎女子
 1874 年；布面油画；160cm×106cm；
 威尔士国家博物馆，加的夫

13. 跳舞的女孩
 1874 年；布面油画；142cm×94cm；
 怀德纳收藏，美国国家美术馆，华盛顿

14. 包厢
 1874 年；布面油画；80cm×64cm；
 考陶尔德学院画廊，伦敦

15. 莫奈夫人和她的儿子
 1874 年；布面油画；50cm×68cm；
 艾尔萨·梅隆·布鲁斯收藏，美国国家美术
 馆，华盛顿

16. 垂钓者
 约 1874 年；布面油画；54cm×65cm；
 私人收藏

17. 阿让特伊附近的塞纳河
 约 1874 年；布面油画；47cm×57cm；
 私人收藏

18. 夏日风景
 1875 年；布面油画；54cm×65cm；
 提森－博内米萨博物馆，马德里

19. 读书的年轻女人
 约 1875—1876 年；布面油画；47cm×38cm；
 奥赛博物馆，巴黎

20. 圣乔治街雷诺阿的画室内
 约 1876 年；布面油画；45cm×37cm；
 私人收藏

21. 沙发上的裸女

约 1876 年；布面油画；92cm×73cm；

普希金博物馆，莫斯科

22. 维克托·肖凯肖像

约 1876 年；布面油画；46cm×36cm；

奥斯卡·赖因哈特收藏，温特图尔

23. 煎饼磨坊的树荫下

约 1876 年；布面油画；81cm×65cm；

普希金博物馆，莫斯科

24. 秋千

1876 年；布面油画；92cm×73cm；

奥赛博物馆，巴黎

25. 煎饼磨坊的舞会

1876 年；布面油画；131cm×175cm；

奥赛博物馆，巴黎

26. 拿喷壶的女孩

1876 年；布面油画；100cm×73cm；

切斯特·戴尔收藏，美国国家美术馆，华盛顿

27. 花瓶里的玫瑰

约 1876 年；布面油画；61cm×51cm；

私人收藏

28. 山坡上的蜻蜓小径

约 1876—1877 年；布面油画；60cm×74cm；

奥赛博物馆，巴黎

29. 在咖啡馆

约 1876—1877 年；布面油画；35cm×28cm；

库勒-慕勒博物馆，奥特洛

30. 头等包厢

约 1876—1877 年；布面油画；65cm×51cm；

英国国家美术馆，伦敦

31. 夏庞蒂埃夫人肖像

约 1876—1877 年；布面油画；46cm×38cm；

奥赛博物馆，巴黎

32. 沙图的划船者

1879 年；布面油画；81cm×100cm；

萨姆·A.路易松捐赠，美国国家美术馆，华盛顿

33. 轻舟

约 1879 年；布面油画；71cm×92cm；

英国国家美术馆借展，伦敦

34. 午餐后

1879 年；布面油画；100cm×81cm；

市立美术馆，法兰克福

35. 持扇子的少女

约 1880 年；布面油画；65cm×50cm；

埃尔米塔日博物馆，圣彼得堡

36. 船上的午宴

1881 年；布面油画；127cm×175cm；

菲利普收藏馆，华盛顿

37. 阿尔及尔的幻想

1881 年；布面油画；73cm×92cm；

奥赛博物馆，巴黎

38. 布吉瓦尔之舞

1883 年；布面油画；179cm×98cm；

美术博物馆，图像基金购买，波士顿

39. 伞

约 1881—1886 年；布面油画；180cm×115cm；

英国国家美术馆，伦敦

40. 大浴女

1884—1887 年；布面油画；115cm×170cm；

卡罗尔·S.泰森夫妇收藏，艺术博物馆，费城

41. 石上浴女

1892 年；布面油画；80cm×63cm；

私人收藏

42. 弹钢琴的少女

约 1892 年；布面油画；116cm×90cm；

奥赛博物馆，巴黎

43. 戴蓝帽子的年轻女人

约 1900 年；布面油画；47cm×56cm；

私人收藏

44. 安布鲁瓦兹·沃拉尔肖像

1908 年；布面油画；81cm×64cm；

考陶尔德学院画廊，伦敦

45. 拿响板的跳舞女孩

　　1909 年；布面油画；155cm×65cm；

　　英国国家美术馆，伦敦

46. 手拿玫瑰的加布丽埃勒

　　约 1911 年；布面油画；55cm×46cm；

　　奥赛博物馆，巴黎

47. 沐浴的女人

　　约 1915 年；布面油画；40cm×51cm；

　　瑞典国家博物馆，斯德哥尔摩

48. 浴女

　　约 1918 年；布面油画；110cm×160cm；

　　奥赛博物馆，巴黎

8. "浴女"习作

　　约 1884 年；素描；106cm×159cm；

　　素描陈列室，卢浮宫，巴黎

9. 克劳德（可可）·雷诺阿

　　约 1907 年；石膏浮雕；直径 22cm；

　　玛摩丹美术馆，巴黎

10. 画室中的雷诺阿

　　约 1910 年；照片；滨海卡涅

文中插图

1. 自画像

　　1876 年；布面油画；73cm×56cm；

　　福格艺术博物馆，剑桥市，马萨诸塞州

2. 在安东尼太太的酒馆

　　1866 年；布面油画；195cm×130cm；

　　瑞典国家博物馆，斯德哥尔摩

3. 狄安娜

　　1867 年；布面油画；197cm×132cm；

　　切斯特·戴尔收藏，美国国家美术馆，华盛顿

4. 阳光下的裸女

　　1875 年；布面油画；80cm×64cm；

　　奥赛博物馆，巴黎

5. 普尔维尔悬崖边

　　1879 年；布面油画；43cm×51cm；

　　私人收藏

6. 瓦格纳肖像

　　1882 年；素描；52cm×45cm；

　　卢浮宫，巴黎

7. 保罗·塞尚

　　1880 年；色粉画；54cm×43cm；

　　艺术博物馆，芝加哥

对比插图

11. 克劳德·莫奈：《公主花园，巴黎》

　　1866 年；布面油画；91.8cm×61.9cm；

　　欧柏林大学艾伦纪念美术馆，俄亥俄州

12. 踏青

　　1870 年；布面油画；81cm×65cm；

　　私人收藏

13. 青蛙塘

　　1869 年；布面油画；59cm×80cm；

　　普希金博物馆，莫斯科

14. 古斯塔夫·库尔贝：《女人与鹦鹉》

　　1866 年；布面油画；129.5cm×195.6cm；

　　H.O. 哈夫迈耶太太遗赠，1929 年；H.O. 哈

　　夫迈耶收藏，大都会艺术博物馆，纽约

15. 欧仁·德拉克洛瓦：《闺房中的阿尔及尔妇女》

　　1834 年；布面油画；177cm×227cm；

　　卢浮宫，巴黎

16. 克劳德·莫奈

　　1872 年；布面油画；61.6cm×50.2cm；

　　保罗·梅隆夫妇收藏，华盛顿

17. 昂里奥女士肖像（局部）

　　约 1876 年；布面油画；70cm×55cm；

　　阿黛尔·R.莱维基金组织捐赠，美国国家美

　　术馆，华盛顿

18. 埃德加·德加：《芭蕾舞排练》

约 1878 年；纸本色粉炭笔画；
49.5cm × 32.3cm；
私人收藏

19. 布洛涅森林
 1873 年；布面油画；261cm × 226.1cm；
 市立美术馆，汉堡

20. 阿让特伊的塞纳河
 1888 年；布面油画；22cm × 26cm；
 私人收藏

21. 维克托·肖凯夫人
 1875 年；布面油画；75cm × 60cm；
 德国国立美术馆，斯图加特

22. 恋人
 1875 年；布面油画；175cm × 130cm；
 国家美术馆，布拉格

23. 蒙马特区科尔托街的花园
 1876 年；布面油画；155cm × 100cm；
 卡内基艺术博物馆，匹兹堡

24. 费尔南德马戏团变戏法的少女（局部）
 1879 年；布面油画；131cm × 99cm；
 艺术博物馆，芝加哥

25. 静物与草莓
 1914 年；布面油画；21cm × 28.6cm；
 菲利普·冈尼亚收藏，巴黎

26. 爱德华·马奈：《在咖啡馆》
 1878 年；布面油画；78cm × 84cm；
 奥斯卡·赖因哈特收藏，温特图尔

27. 夏庞蒂埃夫人和她的孩子们
 1878 年；布面油画；153.7cm × 190.2cm；
 1907 年，沃尔夫基金会购买，大都会艺术博
 物馆，纽约

28. 午餐
 1879 年；布面油画；50cm × 61cm；
 巴恩斯基金会，梅里奥，宾夕法尼亚州

29. 古斯塔夫·卡耶博特：《雨天的巴黎街道》
 1877 年；布面油画；212.1cm × 276.2cm；
 查理斯·H.伍斯特和玛丽·F. S.伍斯特收藏，
 艺术博物馆，芝加哥

30. 让-奥古斯特-多米尼克·安格尔：《土耳其
 浴室》
 1859—1863 年；布面油画；
 卢浮宫，巴黎

31. 弹钢琴的女人
 1876 年；布面油画；93.7cm × 71.4cm；
 马丁·A.赖尔森夫妇收藏，艺术博物馆，芝
 加哥

32. 保罗·塞尚：《沃拉尔肖像》
 1899 年；布面油画；100cm × 81cm；
 小皇宫博物馆，巴黎

33. 拿铃鼓的跳舞女孩
 1909 年；布面油画；154.9cm × 64.8cm；
 英国国家美术馆，伦敦

34. 花瓶里的玫瑰（局部）
 约 1890 年；布面油画；29.5cm × 35cm；
 奥塞博物馆，巴黎

35. 帕里斯的裁决
 约 1915 年；布面油画；73cm × 91cm；
 亨利·P.麦克亨尼收藏，日耳曼敦，宾夕法
 尼亚州

1

春之花束
Spring Bouquet

1866 年；布面油画；104cm×80.5cm；福格艺术博物馆，剑桥市，马萨诸塞州

自 1864 年起一直到生命尽头，雷诺阿创作了若干幅花卉静物作品。与面对人体模特时不同，画花能让雷诺阿放松下来，不再有压力。他曾向阿尔贝·安德烈（Albert André）说："画花时我的大脑能真正地放松……我有时间慢慢地定色调，研究色相，不用担心整幅画会被毁掉。但是在画人物时，我不敢这么做，害怕作品会毁在自己手里。我将画花卉静物时所领悟到的奥秘，最终运用到人物画中。"雷诺阿在用调色刀尝试了几幅花卉油画后，效果并不理想，便重拾笔刷厚涂法。这幅画表明，雷诺阿正在逐渐摆脱库尔贝的影响。画面中，花束看似不经意地插在花瓶中，实则整个构图能围绕垂直中轴线达到一种平衡。

百花绽放，争奇斗艳，盛开的玫瑰花和鸢尾花繁复唯美，展露出雷诺阿创作时的愉悦心境，不禁让人联想起荷兰花卉静物画大师的唯美作品。花瓶和每朵花的刻画都经过精雕细琢，这与雷诺阿年轻时画陶瓷画的经历密不可分。

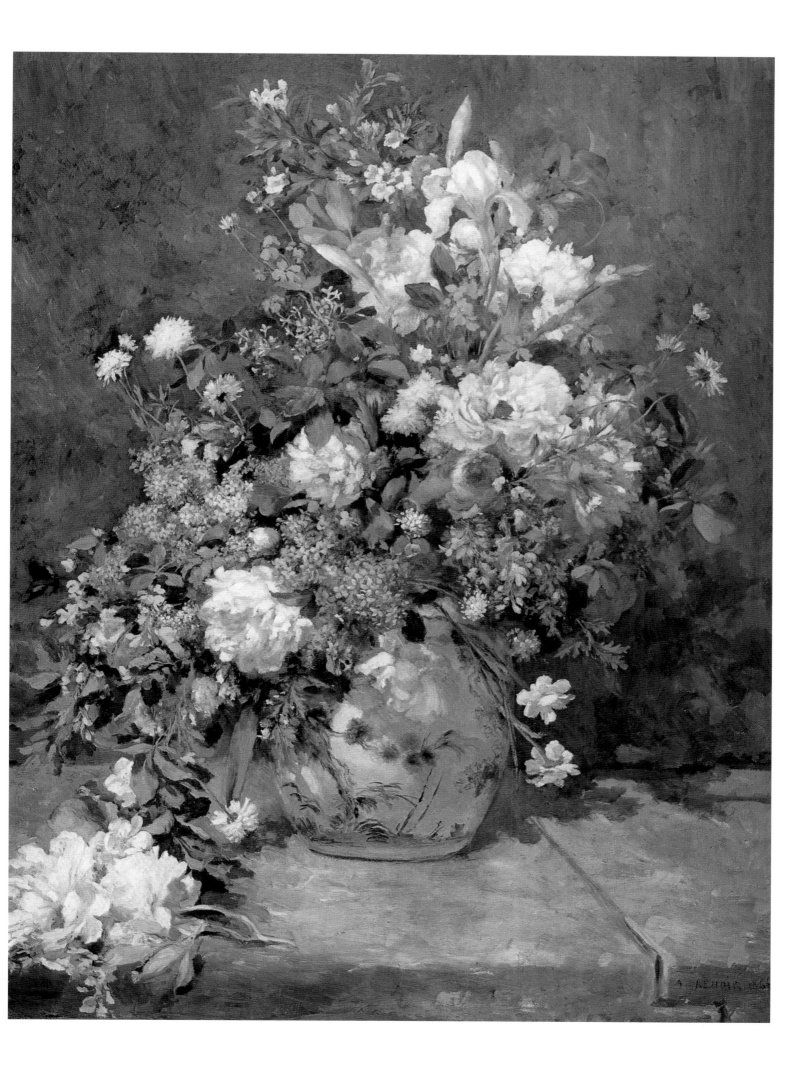

2 撑阳伞的丽莎

Lise with Umbrella

1867 年；布面油画；182cm×118cm；弗柯望博物馆，埃森

　　丽莎·泰欧是雷诺阿 1865 年到 1872 年最钟爱的模特，这幅肖像画创作于枫丹白露森林的沙伊（Chailly），1868 年在沙龙展出。无论是大胆的表现手法还是构图，这幅作品都明显受到库尔贝的《乡村少女》（*Village Maidens*，1867 年在库尔贝个人画展中展出）的影响。莫奈的经典之作《花园中的女人》（*Women in the Garden*，1866—1867 年，在 1867 年被沙龙拒展）很可能也对雷诺阿创作这幅画产生了巨大影响。

　　画面中，丽莎身穿一袭白裙，身后拖着的黑绸带起到烘托作用。雷诺阿对户外光影的研究与描绘十分细致入微，当作品在沙龙展出时，评论家托雷-比尔热（Thoré-Bürger）评论道："模特的白纱裙沐浴在阳光之下，只有树叶的影子投下一些绿色阴影，从腰部拖曳到地面的黑绸带让整个装束摆脱单调。阳伞仅遮住一部分头部和颈部，光影的处理十分微妙，整个画面的效果真实自然。对于已经习惯透过传统色彩观察自然景象的人来说，这幅画甚至看起来有点假……不过，颜色难道不就应由周围环境决定吗？"

　　背景的处理相对随意，将真人比例的丽莎衬托得更加耀眼夺目。

撑阳伞的丽莎

Lise with Umbrella

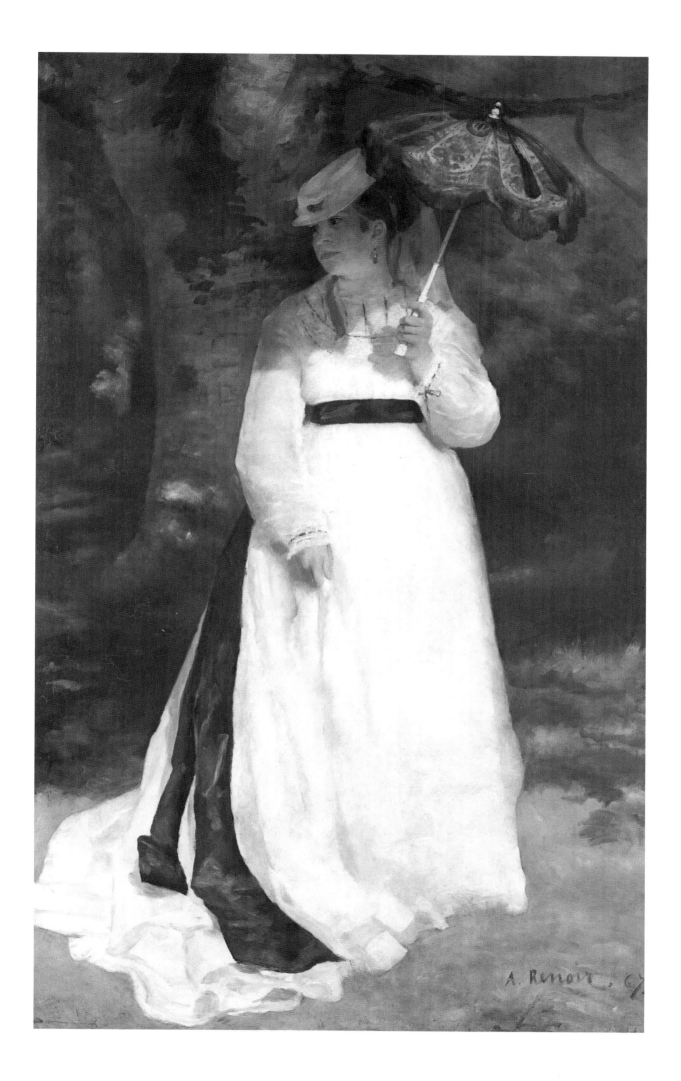

画室里的巴齐耶

The Painter Bazille in His Studio

1867 年；布面油画；106cm × 74 cm；奥赛博物馆，巴黎

这幅画中的人物是雷诺阿的朋友巴齐耶，画面中的巴齐耶正在巴黎维斯康蒂街（Rue Vesconti）20 号的画室里聚精会神地创作，笔下描绘的是静物作品《静物与苍鹭》（*Still-Life with Heron*），这幅作品现藏于蒙彼利埃的法布尔博物馆。巴齐耶在一种被称为机械画架（又叫作英国画架）的室内画架上创作。与巴齐耶的原作相比，雷诺阿笔下巴齐耶的油画则更加概括简略。

同时期，西斯莱也画了一幅苍鹭作品，所用画布的尺寸与巴齐耶这幅画的尺寸相同，由此可推断，西斯莱当时很可能也在这间画室里。巴齐耶旁边墙上悬挂的油画是莫奈的雪景作品，名为《通往圣西蒙农场的冬季之路》（*La route de la ferme Saint-Siméon en hiver*）。

《画室里的巴齐耶》受到马奈的高度评价，如果雷诺阿没有主动将这幅画送给他，很可能是马奈主动掏腰包买下来的。1870 年，巴齐耶应征入伍，加入佐阿夫兵团服役，三个月后，也就是同年 11 月在战争中牺牲，他的父亲用莫奈的《花园中的女人》从马奈手上换来这幅画。这幅画在 1876 年第二届印象派画展中展出，1923 年巴齐耶的家人将这幅画捐赠给了卢森堡博物馆。

19 世纪 60 年代，对雷诺阿和莫奈来说，巴齐耶这位挚友给予他们的经济援助可谓雪中送炭，他的英年早逝让他的朋友们哀痛不已。

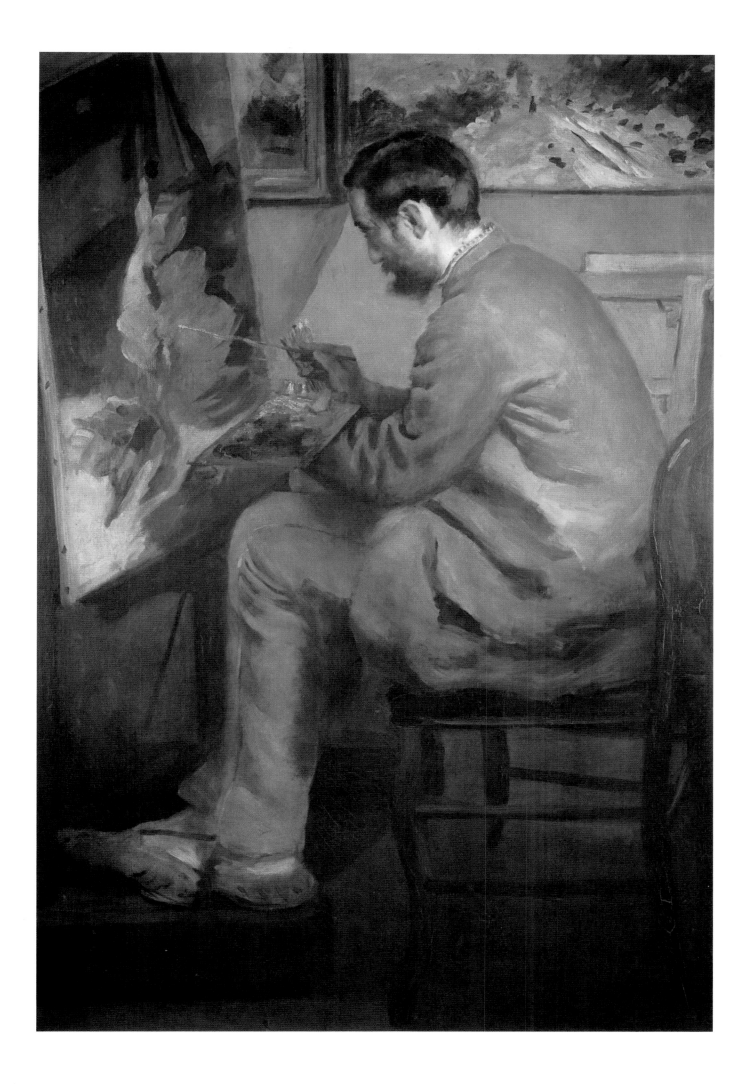

4 艺术桥
The Pont des Arts

约 1867 年；布面油画；60cm×98cm；诺顿·西蒙美术馆，洛杉矶

图 11
克劳德·莫奈：
《公主花园，巴黎》

1866 年；
布面油画；
91.8cm×61.9cm；
欧柏林大学艾伦纪念美
术馆，俄亥俄州

19 世纪 60 年代末，雷诺阿和他的挚友莫奈都醉心于描绘城市风景，尤其是巴黎的现代化都市情景。这幅画中的主角是黎塞留宫和法兰西学会，在天空的映衬下轮廓清晰可见，画面左侧是艺术桥。

前景空旷，零星几个被拉得长长的影子将观者引向画面正前方聚集的一小群人。有些人在阳光下悠闲踱步，有些人在排队登船，准备游览河景，也有一些人在桥上信步漫游。画中的许多人物都是雷诺阿在画布第一层颜料干透之后添上去的，表明他当时的重点描绘对象是景致中静止不动的建筑物，而动态的人物只是点缀。

雷诺阿为这幅画选用了一块狭长的画布，强调整个画面的全景风貌。莫奈的《公主花园，巴黎》（*Garden of the Princess, Paris*，图 11）使用的是高视点，他和毕沙罗、古斯塔夫·卡耶博特（Gustave Caillebotte）同时期和后来所创作的巴黎城市风景画都具有此特征。相比之下，雷诺阿更偏爱低视点，从与地面齐平的视角而不是从高楼的窗户后观察和描绘风景。这种视角将景物拉得更近，感官体验更加直接，是雷诺阿作品的一大特征。在他距离这幅画五年后创作的作品《新桥》（*Pont Neuf*，现藏于华盛顿美国国家美术馆）中，同样运用了这种视角。在创作《艺术桥》时，雷诺阿坐在咖啡馆外先将建筑物的轮廓画下来，然后让他的弟弟埃德蒙上前与路人攀谈，让路人逗留一小会儿，同时雷诺阿抓紧时间在画布上速写人物形象。

5 阿尔弗莱德·西斯莱和他的夫人
Alfred Sisley and His Wife

1868 年；布面油画；105cm×75cm；瓦尔拉夫－理查尔茨博物馆，科隆

图 12
踏青

1870 年；
布面油画；
81cm×65cm；
私人收藏

1862 年，雷诺阿和西斯莱在格莱尔画室相识，后来成为一生的挚友。雷诺阿的《在安东尼太太的酒馆》（图 2）中就有西斯莱。雷诺阿和西斯莱经常到马尔洛特这家酒馆相约小聚，即使不住店也会点上一些小菜。雷诺阿为西斯莱父亲威廉创作的肖像画在 1865 年的沙龙中展出。

《阿尔弗莱德·西斯莱和他的夫人》的创作地点很可能是枫丹白露森林的沙伊。背景中景物的处理十分模糊，可见雷诺阿刻画的重点是西斯莱和他的夫人玛丽（图 12）。这幅画创作之时，西斯莱和玛丽已结婚两年。雷诺阿将画中人物的姿态塑造得正规而严谨，目的是突显这对夫妻的互动瞬间。在雷诺阿口中，玛丽善解人意，非常有教养。

雷诺阿曾说道："库尔贝仍坚持传统画法，而马奈正在开启绘画的新时代。"在这幅画中，尤其是处理西斯莱与背景的关系时，雷诺阿使用了清晰的线条刻画人物的裤子，将背景与裤子明确区分开来。而在描绘人物身体时，则使用扁平视觉效果，减弱腿部造成的立体感。这些特点很明显是受马奈的影响。马奈 1866 年创作的《吹笛少年》（*The Fifer*，现藏于巴黎卢浮宫）就使用了这种技法，用清晰的线条描绘吹笛手的演出服，雷诺阿曾临摹过这幅画。

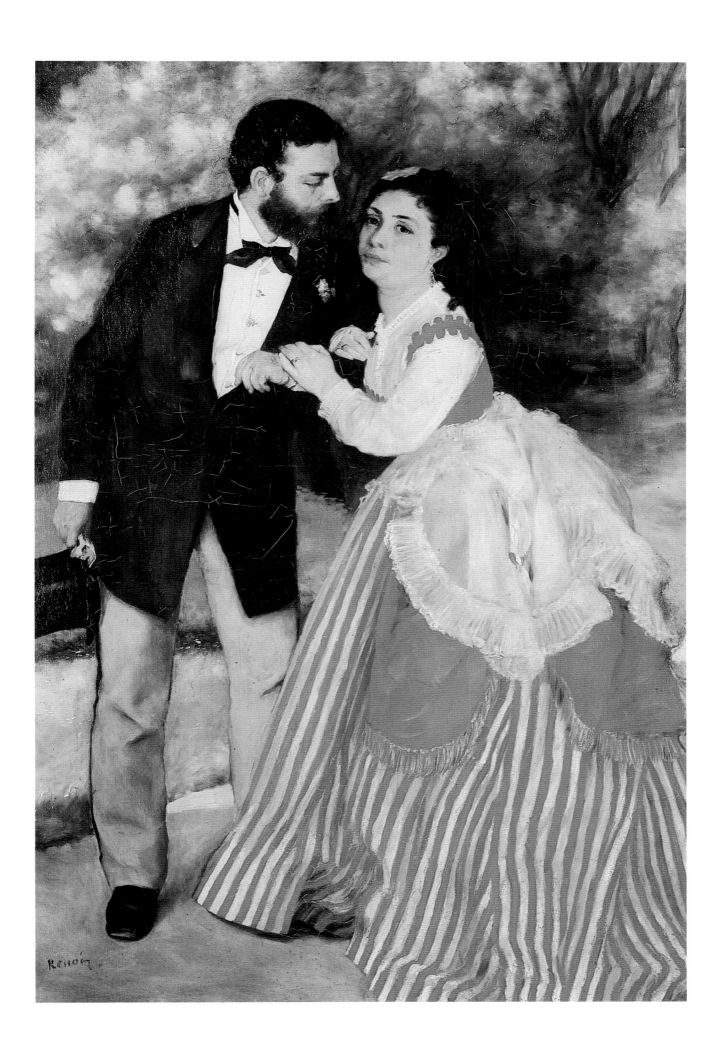

6

青蛙塘
La Grenouillère

1869 年；布面油画；66cm × 81cm；瑞典国家博物馆，斯德哥尔摩

青蛙塘是塞纳河畔的一处浴场餐厅，位于沙图附近的克鲁瓦西，毗邻巴黎市区，人气非常旺盛。在这幅作品中，雷诺阿描绘了岸上漫游的路人和池塘里的沐浴者，将娱乐场所欢快、热闹的场景刻画得栩栩如生。

河畔上倒垂的树枝与莫奈同一时间的同名作品十分接近。画面背景中柔和的绿色和黄色色调突出了风景与人物之间的对比效果，女士轻薄的白纱裙和男士硬朗的黑色西装之间形成明显的质感对比。

雷诺阿对前景做了一些调整，尤其是左侧的船只，更直接地引导观者的注意力落在画面中央的人群上。

在雷诺阿创作的"青蛙塘"组画（图 13）中，他极力捕捉巴黎人的"现代生活乐趣"，与法国诗人波德莱尔（Baudelaire）对 1846 年沙龙展作品发表的评论遥相呼应。在雷诺阿笔下，巴黎人的生活"妙趣横生，富有诗情画意"，他如实地记录了阳光照射在水面上的色彩效果。

图 13

青蛙塘

1869 年；
布面油画；
59cm×80cm；
普希金博物馆，莫斯科

7 浴女与梗类犬
Bather with a Griffon Dog

1870 年；布面油画；184cm × 115cm；艺术博物馆，圣保罗

图 14

古斯塔夫·库尔贝：
《女人与鹦鹉》

1866 年；
布面油画；
129.5cm×195.6cm；
H.O.哈夫迈耶太太遗赠，
1929 年；
H.O.哈夫迈耶收藏，大
都会艺术博物馆，纽约

　　这幅画在 1870 年的沙龙展中展出，模特是丽莎，画风明显受到库尔贝的影响。雷诺阿将裸体人物刻画得丰腴健美，与《泉边仙女》（*La Nymphe à La Source*，彩色图版 9）相比，丽莎的身形比例有调整过的痕迹，更加接近库尔贝对人物形象的塑造。画面中有两位女子，一名站立着的女子裸露着身体，另一名穿着衣服斜躺着，正在侧脸观察同伴的胴体，后者也让人联想起库尔贝的作品（图 14）。

　　裸女的姿势借鉴了古希腊雕塑作品《尼多斯的阿佛洛狄忒》（*Cnidian Aphrodite*），采用对立式平衡姿态，左手挡住私处。画中人物的尺寸为真人大小，为迎合沙龙入选标准，雷诺阿在刻画裸体人物时笔触十分谨慎，相对而言，对人物脚边衣物的描绘则比较随意。画中的景观对人物起到衬托作用，左侧树干旁有一处空隙，可窥见河面略带粉色的倒影。一只梗类犬耳朵警戒地竖起，卧在裸女脚边的一堆衣物上。

　　这幅画是一件妥协之作，雷诺阿既要迎合沙龙的入选标准，又不愿放弃以自由、轻松的笔触记录光和色。

8

宫女 / 阿尔及尔女人
Odalisque or La Femme d'Alger

1870 年；布面油画；69cm×122cm，切斯特·戴尔收藏，美国国家美术馆，华盛顿

　　这幅画同样在 1870 年的沙龙展中展出，模特也是丽莎。画面中，丽莎身穿富有异域风情的东方服装，眼神魅惑地看向观众。无论是主题的选择还是明朗的用色，这幅画都受到德拉克洛瓦的深刻影响，尤其是他的《闺房中的阿尔及尔妇女》（图 15）。阿尔塞纳·乌赛（Arsène Houssaye）曾对雷诺阿的这幅画评论道："画中女子的骄傲之情溢于言表，画家的技法十分高超，与德拉克洛瓦的《闺房中的阿尔及尔妇女》可相提并论！"雷诺阿十分钦佩德拉克洛瓦，曾赞美他的作品举世无双。19 世纪 70 年代时，雷诺阿曾临摹德拉克洛瓦的《摩洛哥的犹太婚礼》（*Jewish Wedding in Morocco*），可见他对这位大师的敬佩之情。

　　与许多法国艺术家一样，雷诺阿同样喜欢描绘东方传统文化。这幅画用色明亮丰富，人物肌肤、金色珠宝、锦缎和平纹细布等各种质地形成巧妙的对比，营造出令人愉悦的视觉效果。这幅画与沙龙同期展出的《浴女与梗类犬》（彩色图版 7）在技法和用色上形成鲜明对比。5 年前，马奈的一幅《奥林匹亚》展出后激怒沙龙评委，惹恼公众，引发巨大争议。相比之下，雷诺阿在创作这幅画时对宫女的刻画完全是被动服从的，成功博得沙龙评委会和公众的欢心。

图 15
欧仁·德拉克洛瓦：
《闺房中的阿尔及尔妇女》

1834 年；
布面油画；
177cm×227cm；
卢浮宫，巴黎

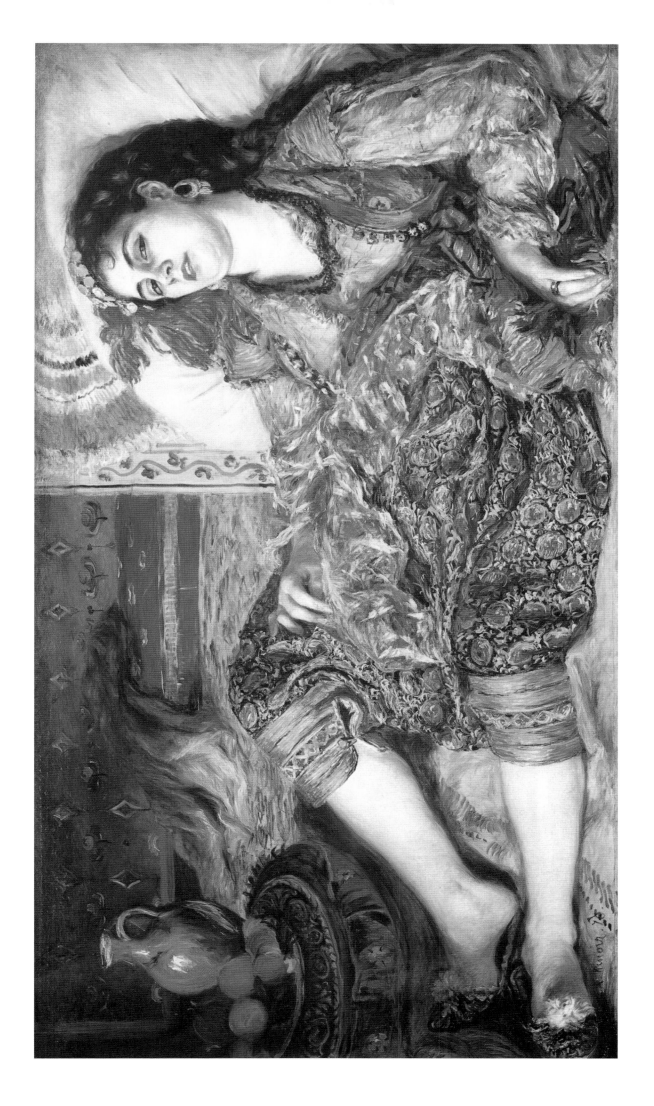

9 泉边仙女

La Nymphe à la Source

约 1869—1870 年；布面油画；66cm × 124cm；英国国家美术馆，伦敦

　　这幅作品的创作时间一直存在巨大争议。马丁·戴维斯（Martin Davies）的英国国家美术馆藏品目录中记载这幅画的创作年份约为 1881 年，但是这幅画中的模特很明显是丽莎，而 1872 年丽莎已与建筑师乔治·布里埃·德·利斯尔（Georges Brière de l'Isle）结婚，之后便再没有与雷诺阿见过面，因此可推断这幅画的创作时间不可能晚于 1872 年。安西娅·卡伦（Anthea Callen）在她 1978 年所著的《雷诺阿》（Renoir）一书中，认为这幅画的创作年份早于《青蛙塘》，不过她也承认，这幅作品所用技法与雷诺阿在 1871 年创作的《达拉斯夫人肖像》（Portrait of Madame Darras，现藏于纽约大都会艺术博物馆）非常相似。弗朗索瓦·杜尔特（François Daulte）在他的艺术家作品编年目录中称这幅画是雷诺阿 1869 年所作。

　　相比姿态有些造作的《宫女》（彩色图版 8），这幅主题相似的画则更加清新自然。画面中，丽莎的目光直视前方，身体自然地朝向观众，没有半点故意卖弄身姿的意味。与其他作品为迎合沙龙入选标准而摆弄姿势不同，这幅画中，丽莎眼神自然，姿势放松，可以看出她与雷诺阿关系比较亲密。

　　丽莎的肌肤洁白光滑，与黑色的眼睛和眉毛形成鲜明对比。在肌肤的处理上，尤其是模特的腿部皮肤，雷诺阿用蓝色和粉色细腻地进行了刻画，表明库尔贝对他的影响已经减弱，德拉克洛瓦的影响正日渐增长。

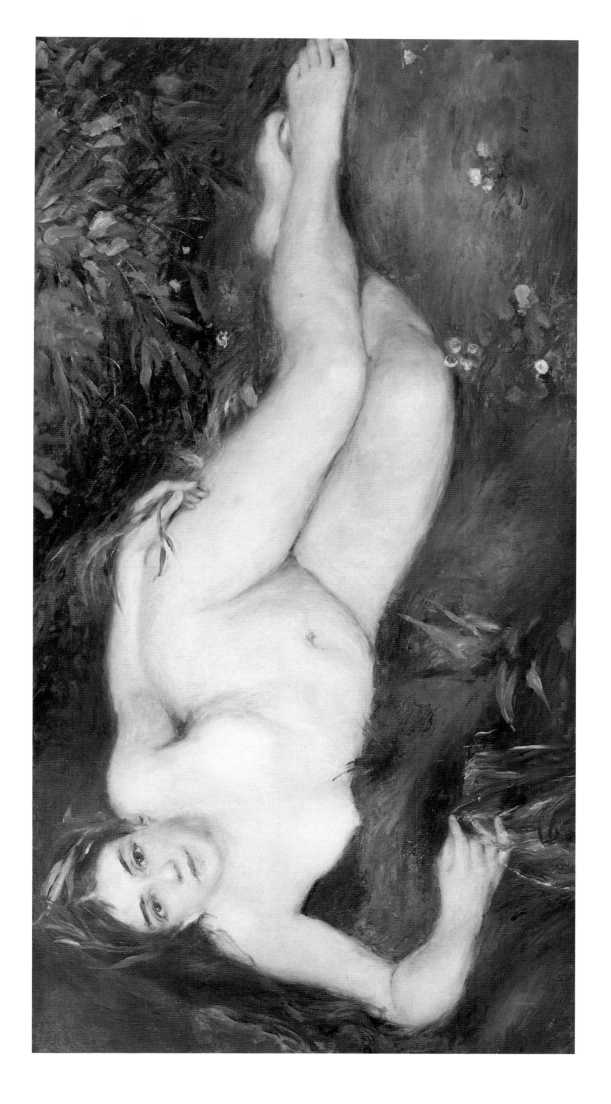

10 阅读中的克劳德·莫奈
Claude Monet Reading

1872 年；布面油画；61cm×50cm；玛摩丹美术馆，巴黎

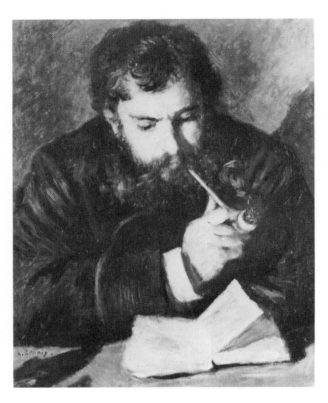

图 16
克劳德·莫奈

1872 年；
布面油画；
61.6cm×50.2cm；
保罗·梅隆夫妇收藏，华
盛顿

1862 年雷诺阿在格莱尔画室认识了莫奈，19 世纪 60 年代和 70 年代初，两人经常相约一起创作。1871 年，当莫奈游历过英国和荷兰回到法国后，在巴黎附近的阿让特伊租了一间小屋，雷诺阿经常登门拜访。两人常常并排支起画架，一起画画，40 年后，他们甚至很难一眼分辨出哪幅画是谁画的。

雷诺阿曾为莫奈画了很多幅肖像画（图 16），《阅读中的克劳德·莫奈》是其中一幅，曾属于莫奈的私人收藏。坐在桌子前的莫奈十分放松，可见雷诺阿与莫奈非常熟悉。在技法上，与《克劳德·莫奈夫人肖像》（*Portrait of Madame Claude Monet*，彩色图版 11）相比，这幅画更加流畅自然。

椅子的黄色扶手、莫奈嘴里叼着的黄色烟斗、胡子、皮肤上零星的深黄色斑，与暗沉的蓝色夹克、帽子和背景互相映照，互为补充，室内光线清晰地突显出莫奈的脸部和手部轮廓。

11 克劳德·莫奈夫人肖像

Portrait of Madame Claude Monet

1872 年；布面油画；61cm×50cm；玛摩丹美术馆，巴黎

这幅卡米耶·莫奈（Camille Monet）的肖像画与《阅读中的克劳德·莫奈》（彩色图版 10）尺寸相同，也曾是莫奈的私人收藏，后被莫奈的儿子米歇尔（Michel）捐赠给巴黎玛摩丹美术馆。

卡米耶·东西厄（Doncieux，婚前姓）1847 年出生于里昂，1870 年与莫奈结为夫妻，1879 年 9 月病逝。雷诺阿为卡米耶创作了好几幅肖像画。这幅画的处理略显粗糙，真实感不及上一幅莫奈肖像画。画中，莫奈夫人表情僵硬，一只手抓住领巾，目光投向侧方。雷诺阿对她的嘴巴和下巴的刻画较为粗略。人物身后是一面黄色的墙，在未干的黄色颜料上加入一些蓝色颜料，最终呈现为一种偏绿色的色调。不同于莫奈肖像画中对椅子的细致处理，这幅画中，雷诺阿使用了粗线条来刻画椅子靠背等细节。

这两幅莫奈夫妇的肖像画与雷诺阿后来为维克托·肖凯和他的夫人创作的肖像画（彩色图版 22 和图 21）具有可比之处。在这些肖像画中，雷诺阿对人物及其所处的环境均做了较为细致的观察。

12

巴黎女子
La Parisienne

1874 年；布面油画；160cm×106cm；威尔士国家博物馆，加的夫

这幅作品在 1874 年的第一届印象派画展上展出，一年后被亨利·鲁阿尔（Henri Rouart）买下。画中的模特是女演员亨丽埃特·昂里奥（Henriette Henriot）。在这幅画完成两年后，雷诺阿再次以她为模特创作了另一幅肖像画（图 17）。

画面中，人物所处的空间未明确界定，这一点很明显是受到委拉斯凯兹和马奈的影响，强烈光线从正面照射到人物身上，仅在衣服左侧留下一些阴影，表现出微弱的空间纵深感。昂里奥女士浓浓的眉毛下一双乌黑的眼睛炯炯有神，她身穿一件蓝色的时髦礼服，戴着蓝色的手套和礼帽，与黄色耳环、金色手镯形成对比。她有着一头古铜色的卷发，深受雷诺阿的喜爱。

1898 年，保罗·西涅克（Paul Signac）称赞这幅画："用色技法十分高超，简单、美丽，不失新鲜感，仿佛才刚从画室里拿出来，但实际上已经是二十多年前的作品了。"

图 17
昂里奥女士肖像（局部）

约 1876 年；
布面油画；
70cm×55cm；
阿黛尔·R. 莱维基金组织捐赠，美国国家美术馆，华盛顿

54

13 跳舞的女孩

The Dancer

1874 年；布面油画；142cm×94cm；怀德纳收藏，美国国家美术馆，华盛顿

图 18
埃德加·德加：
《芭蕾舞排练》

约 1878 年；
纸本色粉炭笔画；
49.5cm×32.3cm；
私人收藏

　　这幅画同样在 1874 年的第一届印象派画展上展出，表现出雷诺阿对描绘人物（尤其是女性）的兴趣。与《宫女》（彩色图版 8）中身穿阿尔及利亚民族服装的丽莎相仿，这幅作品中，一位年轻女孩身穿舞蹈服，体态微胖，与德加笔下若干幅描绘芭蕾舞者的作品（图 18）有可比之处。画面中，年轻女孩正在认真地摆着舞蹈姿势，轻薄透明的芭蕾舞裙与手腕上的手链、脖子上的黑绸带和头上的浅蓝色丝带互为补充、相互映衬。

　　舞者的姿势，所处空间的不确定性，让人不禁联想起马奈笔下的西班牙舞蹈家《洛拉·德·瓦朗斯肖像》（*Lola de Valence*，现藏于巴黎奥塞博物馆），只不过，雷诺阿的用色比马奈的更加细腻柔和。脖子上的黑绸带让女孩白皙的皮肤和古铜色的头发更加突出，同时也让色调明亮的画面不会显得单调乏味。

　　在创作这幅画时，雷诺阿使用了米黄色的画布，许多地方的底色依然清晰可见。雷诺阿将颜料用松节油高度稀释后，涂抹在米黄色的画布上，这样一来，油性颜料也能营造出透明的视觉效果。

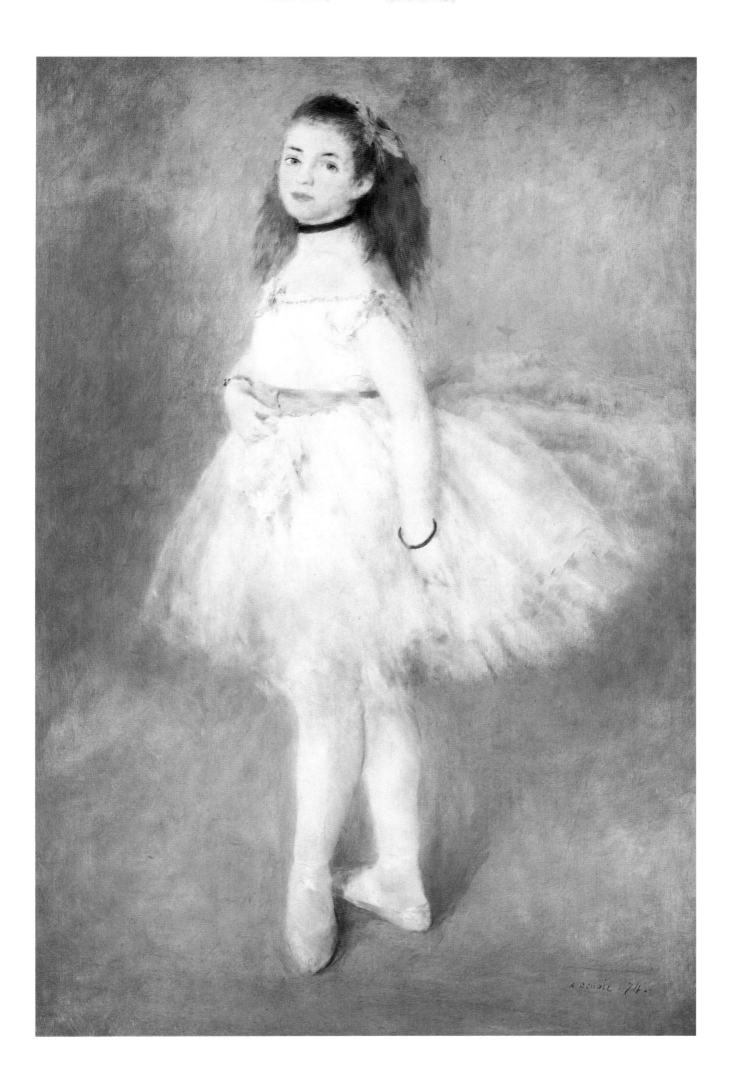

14

包厢
La Loge

1874 年；布面油画；80cm × 64cm；考陶尔德学院画廊，伦敦

图 19

布洛涅森林

1873 年；
布面油画；
261cm×226.1cm；
市立美术馆，汉堡

这幅画中的贵妇是蒙马特一位名叫妮妮的模特扮演的，她身后的男子是雷诺阿的弟弟埃德蒙。这件作品同样在 1874 年第一幅印象派画展中展出，被画商佩雷·马丁（Père Martin）以 425 法郎买下。雷诺阿以相同场景为题材创作了另外 3 幅画，其中一幅尺寸非常小，仅为 27cm × 22cm，另外一幅尺寸大得多，创作时间为 1876 年，第三幅曾被乔治·维奥（Georges Viau）收藏。

《包厢》描绘的是现代巴黎人的摩登生活场景（与图 19 对比），展现出雷诺阿对高超绘画技巧的精准驾驭，整体用色十分细腻微妙，对耳环和珍珠项链等亮点与细节的刻画则使用了厚涂法。贵妇的着装雍容华贵，黑白相间的礼服和白皙的皮肤形成鲜明对比，胸前和头顶的玫瑰花将她的肌肤衬托得更加柔嫩，手腕上的金手镯和手中的剧院专用双筒望远镜闪闪发光，只见她身体微微前倾，流露出期待的神情。画中男子紧挨着贵妇，贵妇礼服上的黑色条纹一直延伸到男子的肩头，而男子低调的着装则烘托出贵妇的优雅与美丽。他举着双筒望远镜在眺望，可能在看包厢外的某个人或某个事物。

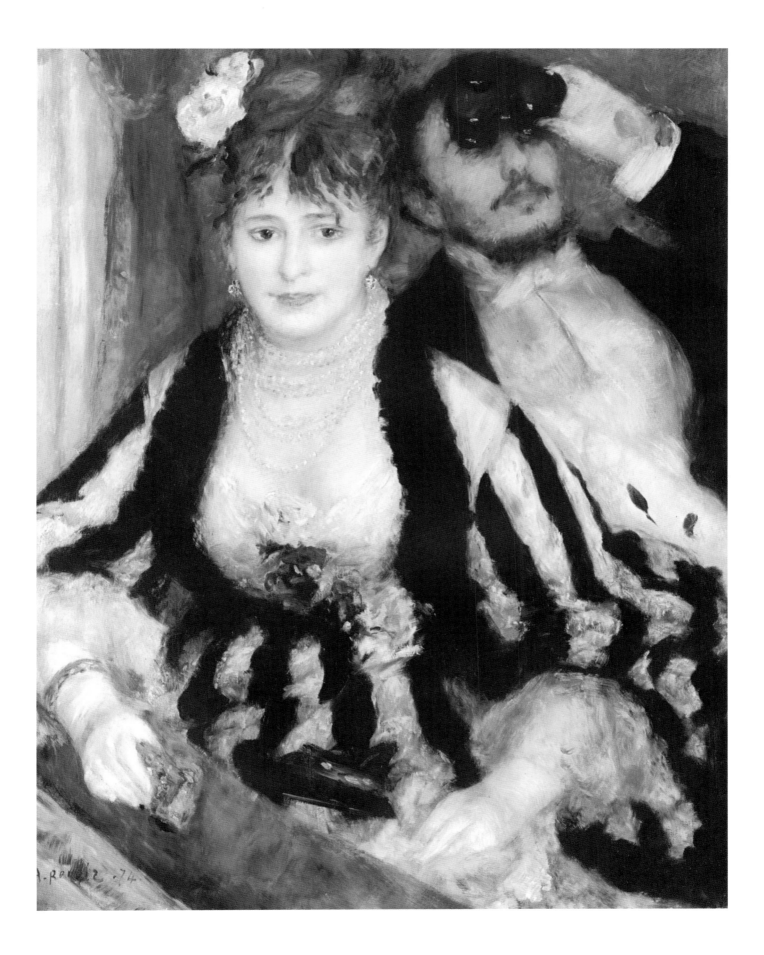

莫奈夫人和她的儿子
Madame Monet and Her Son

1874 年；布面油画；50cm × 68cm；艾尔萨·梅隆·布鲁斯收藏，美国国家美术馆，华盛顿

　　1874 年夏天，雷诺阿经常到阿让特伊拜访莫奈一家。这幅画正是他在这期间创作的，曾属于莫奈的私人收藏。画面中，卡米耶·莫奈坐在草地上，一只手托着下巴，神情放松，若有所思，斜倚在她身旁的是她 7 岁的儿子让。马奈也在同一时间记录了该场景，描绘的环境比雷诺阿这幅更加丰富，而雷诺阿的画中只有一根细长的树干和背景中的一些灌木丛。

　　据说，马奈曾对莫奈直言道："这个年轻人（指雷诺阿）毫无绘画天分！你作为他的朋友，理应劝他放弃走画画这条路！"马奈是否真的说过这些话有待考究，即使说过，也显然是误解。因为从这幅画中可见，雷诺阿在描绘母子漫不经心的神情和夏日慵懒的气氛时，笔触十分流畅明快。

莫奈夫人和她的儿子
Madame Monet and Her Son

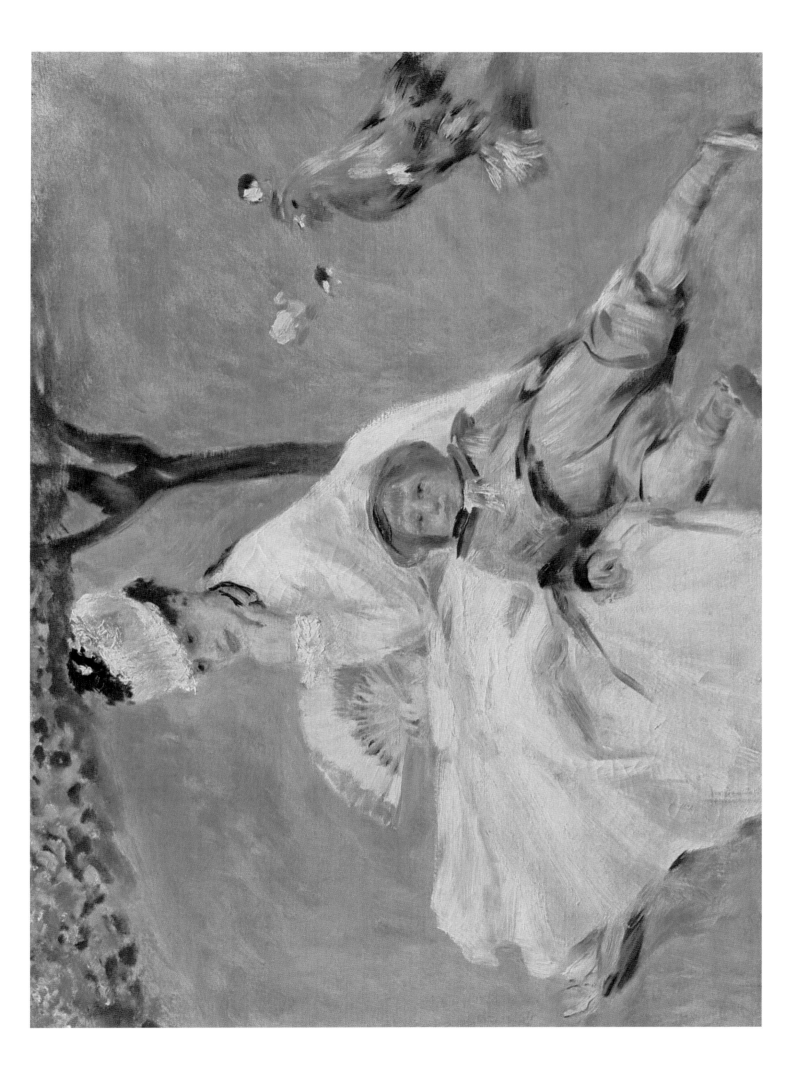

垂钓者

The Angler

约 1874 年；布面油画；54cm × 65cm；私人收藏

1875 年 3 月 24 日，雷诺阿、莫奈、西斯莱和贝尔特·莫里索（Berthe Morisot）曾在德鲁奥拍卖行联合举办了一场拍卖会，当时这幅画被乔治·夏庞蒂埃以 180 法郎拍下。雷诺阿也因这次拍卖会认识了夏庞蒂埃先生，在接下来十年里，夏庞蒂埃和他的夫人（彩色图版31）成为雷诺阿最主要的赞助人。

这幅画的创作时间非常短，雷诺阿使用了米黄色底色的画布，然后再涂一层淡绿色颜料。画面中几乎看不到线条的痕迹，确定画布的主要构图区域后，雷诺阿用碎布蘸上颜料在画布未干的一些区域涂色，例如人物左侧的小径。整个场景以绿色为主调，深红色和玫瑰红是点睛之笔，起到提亮画面的作用，阴影区域使用的是深绿色，混合了一些蓝色色调，比如法国绀青，而不是直接用黑色。

颜料同时铺满整张画布，给人一种不拘一格的印象，不过从细节的处理和人物的位置布局可以看出，即使是这种很明显的随性创作，画面的整体效果都是经过深思熟虑的。

画中的男模特很可能是雷诺阿的弟弟埃德蒙，这个时期，埃德蒙经常为雷诺阿担任模特。

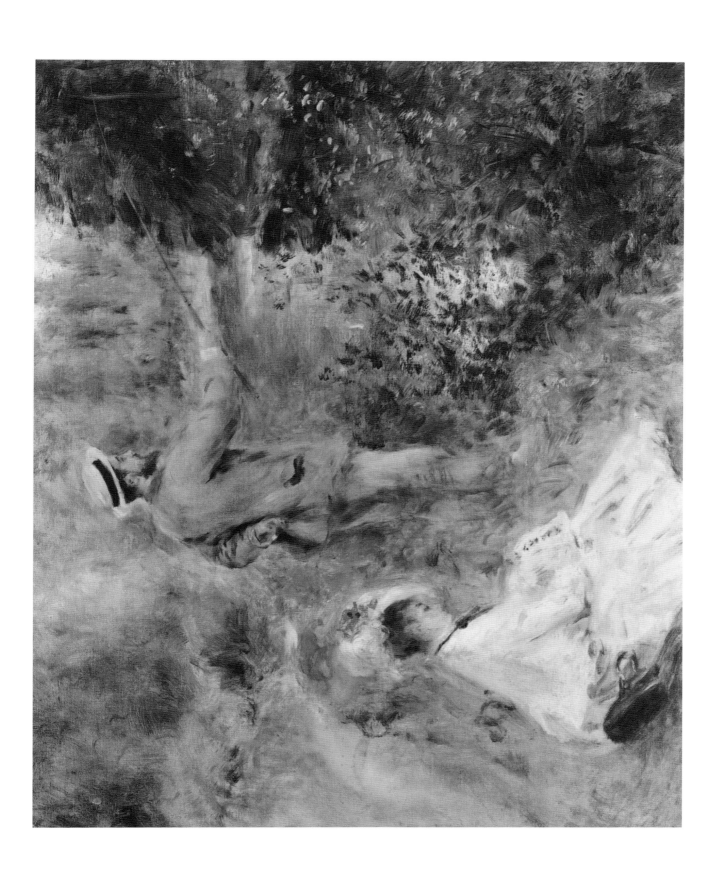

17 阿让特伊附近的塞纳河
On the Seine, near Argenteuil

约 1874 年；布面油画；47cm×57cm；私人收藏

1874 年，莫奈在阿让特伊租房定居下来后，雷诺阿经常造访他家。这幅画很可能就是雷诺阿在这个时期创作的，不过也有人认为这幅画的创作年份约为 1876 年或 1877 年。虽然小船上的人物裸露着手臂，女伴穿着白裙子，撑着一把阳伞，但是这幅画并不是在夏天画的，而是在秋天。

雷诺阿用短促的笔触刻画前景中的灌木丛，省掉了对细节的过分描绘，不过仍然能让人感觉到灌木丛的茂密。两侧的树木在中间形成一个开口，举目眺望，可见河流与对岸的风景。两边树木的位置均位于垂直中心线上，使整个画面的空间感更加扁平化，将前景灌木丛与河对岸的房屋、树木连接为一个整体。从构图和空间的处理上，不难看出莫奈对雷诺阿的影响。19 世纪 70 年代初期，雷诺阿常用少许鲜亮的颜色点缀和提亮画面，但是在这件用色淡雅的作品中，却没有此特征。

这个时期，雷诺阿时常来到阿让特伊附近的塞纳河畔，创作了许多不朽的风景画（图 20），这种习惯一直持续到 19 世纪 80 年代末。

图 20
阿让特伊的塞纳河

1888 年；
布面油画；
22cm×26cm；
私人收藏

夏日风景

Summer Landscape

1875 年；布面油画；54cm × 65cm；提森-博内米萨博物馆，马德里

 这幅画尺寸较小，是雷诺阿印象主义画风渐渐走向成熟的代表作。画作笔触很短，呈斑点状，方向随所描绘的对象而改变，大量纯色和互补色并置。前景中的一簇簇花束并未被仔细刻画，而是用明丽的颜色营造出随风摆动的活泼景象。红色的花朵与绿色的茎干和草地相映成趣，黄色和蓝色颜料厚涂在画布上，互为衬托，交相辉映，呈现出一派欣欣向荣的山野景色。

 画面中几乎完全看不见地平线，纵深感被严重压缩。与雷诺阿惯用的处理方法不太一样的是，远处的人物相对而言已经变得不重要，身穿深色裙子（深蓝色，不是纯黑）的女士手里撑着一把浅色阳伞，几乎位于画布垂直方向的中心点，她的头顶上方有两片很小的蓝色天空，将她衬托得更加显眼。

 这幅画上雷诺阿的签名是后来才加上去的，符合他一贯的做法，不过有意思的是，签名使用的是纯黑色，而且签名附近的前景中也隐约可见几处黑色笔触。与之相反，这个时期，印象派画家正在逐渐放弃使用黑色，经常宣称他们会永远将黑色"拒之门外"。

19 读书的年轻女人
Young Woman Reading a Book

约 1875—1876 年；布面油画；47cm×38cm；奥赛博物馆，巴黎

19 世纪 70 年代中期，雷诺阿的模特玛戈（Margot）多次出现在他的画作中。玛戈来自蒙马特，真名叫玛格丽特·勒格朗（Marguerite Legrand）。1879 年 2 月，玛戈因伤寒病逝，雷诺阿陷入巨大的悲痛之中。

这幅画是古斯塔夫·卡耶博特的私人收藏。雷诺阿使用了比之前更加细腻短小的笔触来描绘，让颜色更加错综复杂地混合交织在一起。在刻画人物颈部的衣领褶皱时，这种技法的运用尤其明显，蓝色、红色、黄色和玫瑰色杂糅混合，营造出一种类似于编织挂毯般的复杂纹理。雷诺阿还大面积使用互补色，并将其并置在一起。画面右侧有一块很大的青绿色区域，人物头部正后方有一块黄粉色区域，人物的面部、衣领和手部都有大片明亮的黄色。

模特简单的姿势和墙上的长方形区域对整幅画的严谨构图效果发挥着重要作用，体现出雷诺阿受到维米尔和夏尔丹（Chardin）的影响，他们都是雷诺阿十分钦佩的前辈大师。

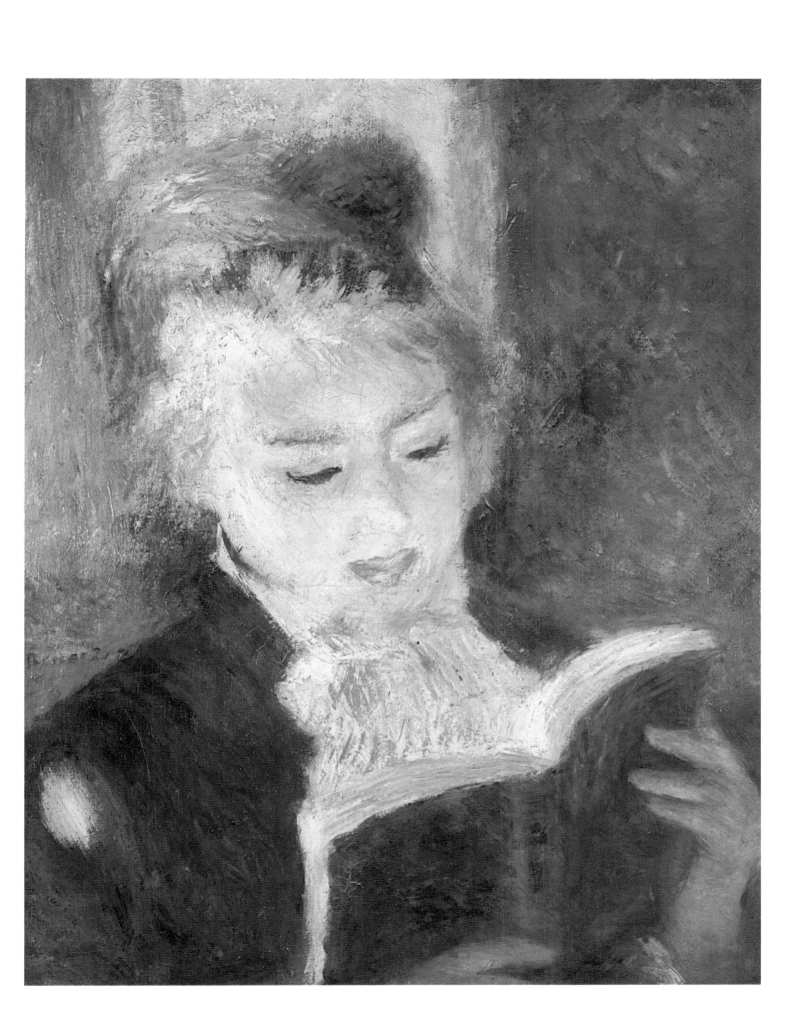

圣乔治街雷诺阿的画室内
The Artist's Studio, Rue St Georges

约 1876 年；布面油画；45cm × 37cm；私人收藏

雷诺阿在圣乔治街 35 号有一间画室，他和朋友们经常在这里聚会，每周四下午，画室里总会高朋满座、热闹不已。这间画室是雷诺阿创作肖像画和裸体画的场所，而位于蒙马特的画室则用于户外写生。

这幅画描绘的是一次寻常的好友聚会场景，画面中，五个人正在高谈阔论，各抒己见。最左侧是画家弗兰克-拉米，就读巴黎国立高等美术学院期间，拉米对曾师从安格尔的亨利·莱曼（Henri Lehmann）发起激烈抵抗，失败后被迫退学。画面中间的是雷诺阿的密友兼传记作家乔治·里维埃。里维埃旁边仅露出侧脸的是毕沙罗，面相有些显老，看不出只有 46 岁。毕沙罗和雷诺阿之间的友谊曾出现过三次裂痕：第一次是两人在印象派画展的筹办上意见不合；第二次是 19 世纪 80 年代时两人政见相左；第三次是对德雷福斯（Dreyfus）事件所持观点的分歧。但是在雷诺阿创作这幅画期间，两人的关系十分密切，都在为 1877 年即将举办的第三届印象派画展积极出谋划策。坐在毕沙罗旁边的是莱斯特兰盖，前景中是音乐家埃内斯特-让·卡巴奈（Ernest-Jean Cabaner）。

雷诺阿不喜欢请专业模特摆姿势，因此时常需要朋友们来充当模特，莱斯特兰盖、拉米和里维埃常常应约。

圣乔治街雷诺阿的画室内

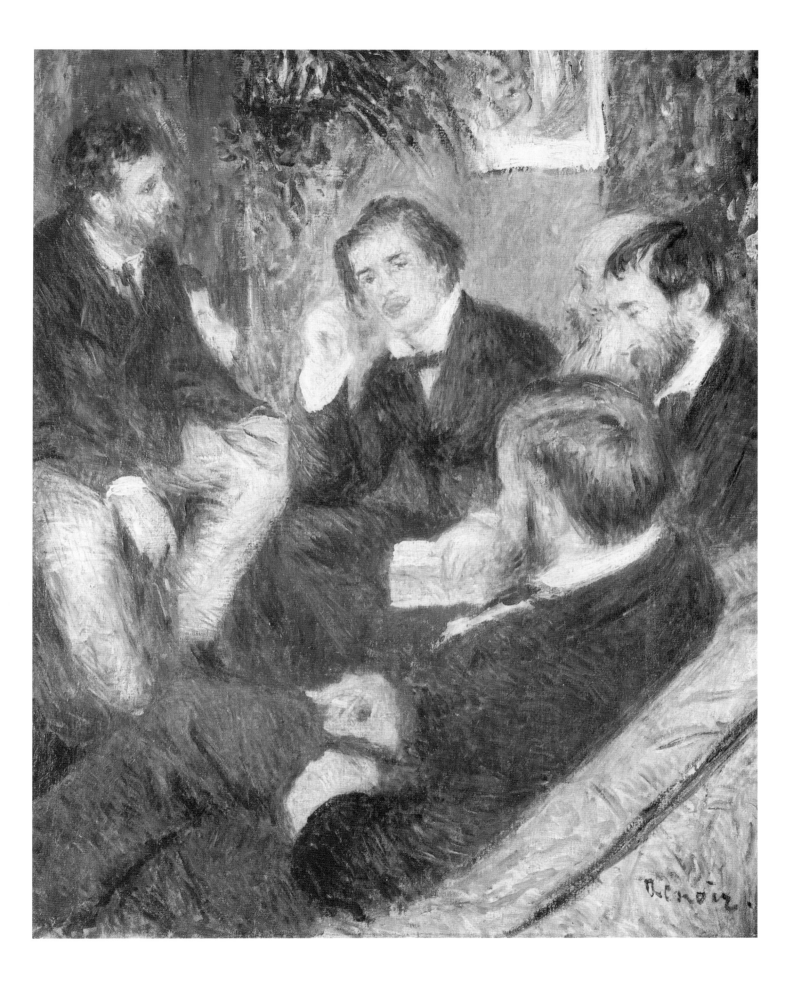

21　沙发上的裸女
Nude Seated on a Sofa

约 1876 年；布面油画；92cm×73cm；普希金博物馆，莫斯科

　　这幅画曾被作曲家埃马纽埃尔·夏布里埃（Emmanuel Chabrier）收藏，其创作地点很可能是圣乔治街的画室。虽然在与莫奈过从甚密的几年里，雷诺阿因受其影响，更注重户外写生，观察和捕捉光影的瞬息万变，但是这件作品代表着雷诺阿对另一主要创作题材的关注——裸女。

　　这幅画中的模特是安娜，她臀部宽大，皮肤光泽无瑕，这些特征与后来成为雷诺阿妻子的艾琳·莎丽戈很相似，都是他所偏爱的。背景的处理十分模糊，带软垫的沙发上放着一块白色的布，对有着深色眼睛和头发的裸女起到衬托作用。作品的构图十分考究，裸女侧过头来看向观众，姿势和神态非常暧昧，仅将背部和一部分乳房露出。

　　在雷诺阿的绘画生涯中，18 世纪的法国绘画对他的影响殊甚。在这幅画与类似作品中，雷诺阿在 19 世纪晚期重现了布歇和弗拉戈纳尔的传统绘画技法。

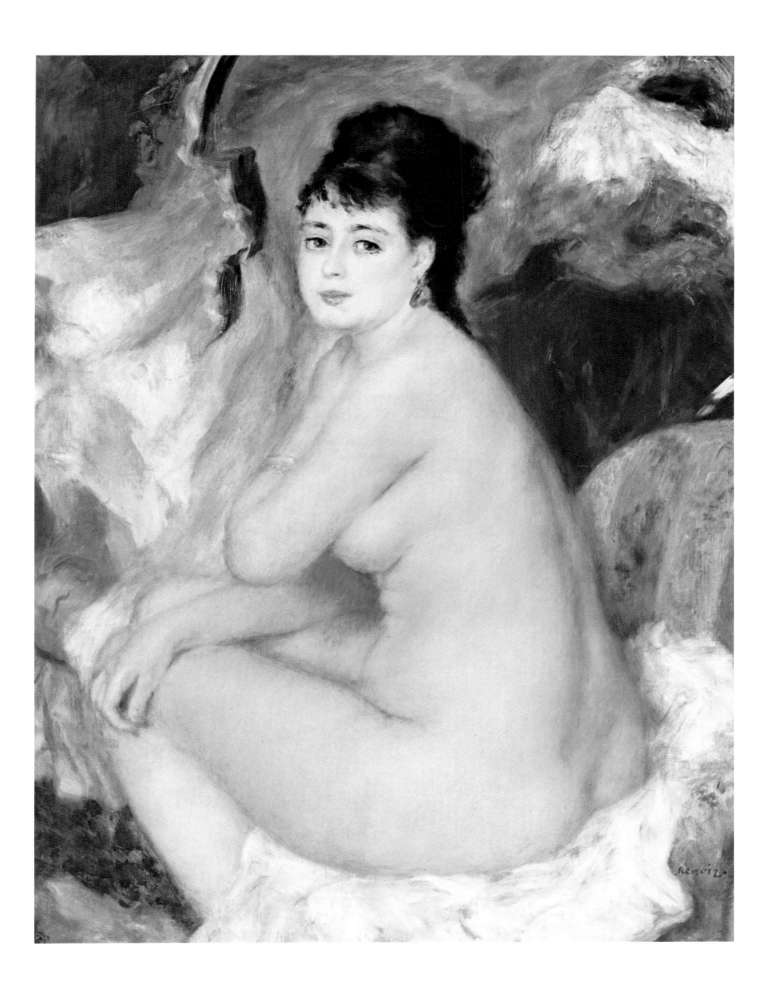

维克托·肖凯肖像
Portrait of Victor Chocquet

约 1876 年；布面油画；46cm×36cm；奥斯卡·赖因哈特收藏，温特图尔

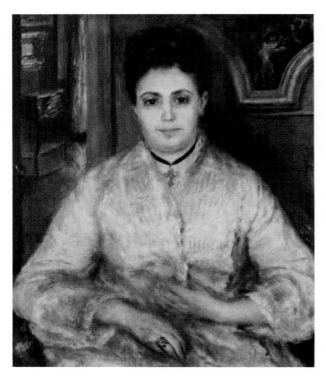

图 21
维克托·肖凯夫人

1875 年；
布面油画；
75cm×60cm；
德国国立美术馆，斯图加特

1875 年，雷诺阿在德鲁奥拍卖行的拍卖会上认识了维克托·肖凯，随即肖凯委托雷诺阿为他的夫人画一幅肖像画（图 21）。雷诺阿曾向沃拉尔提到，肖凯认为他的画中有德拉克洛瓦的影子。当他为肖凯夫人画像时，肖凯还请求他融入德拉克洛瓦的风格——类似于肖凯当时收藏的德拉克洛瓦素描作品《努玛和爱惹丽》（*Numa and Egérie*）那样的风格。据雷诺阿回忆，肖凯曾说过："你和德拉克洛瓦的风格，我都想要。"

肖凯是印象主义的热心倡导者和坚定支持者，他曾竭力向 1876 年印象派画展的参观者讲述他的信念，传递他对印象派作品的欣赏与赞美之情。对此，西奥多·杜雷特曾表示："肖凯的解说费力不讨好，但他并没有气馁。"

在 1876 年的印象派画展上，一共展出了 6 幅肖凯收藏的雷诺阿的作品，这幅画是其中之一。这件作品的创作地点是肖凯位于里沃利街（Rue de Rivoli）204 号的公寓。画面中，肖凯正在静坐深思，气质温文尔雅。肖凯是一名公职人员，热衷收藏古董家具和油画，眼光独到，非常有鉴赏力。雷诺阿和塞尚是他最喜爱的当代艺术家，1899 年他的遗孀去世后，他收藏的油画被拍卖，其中共有 11 幅雷诺阿的作品。

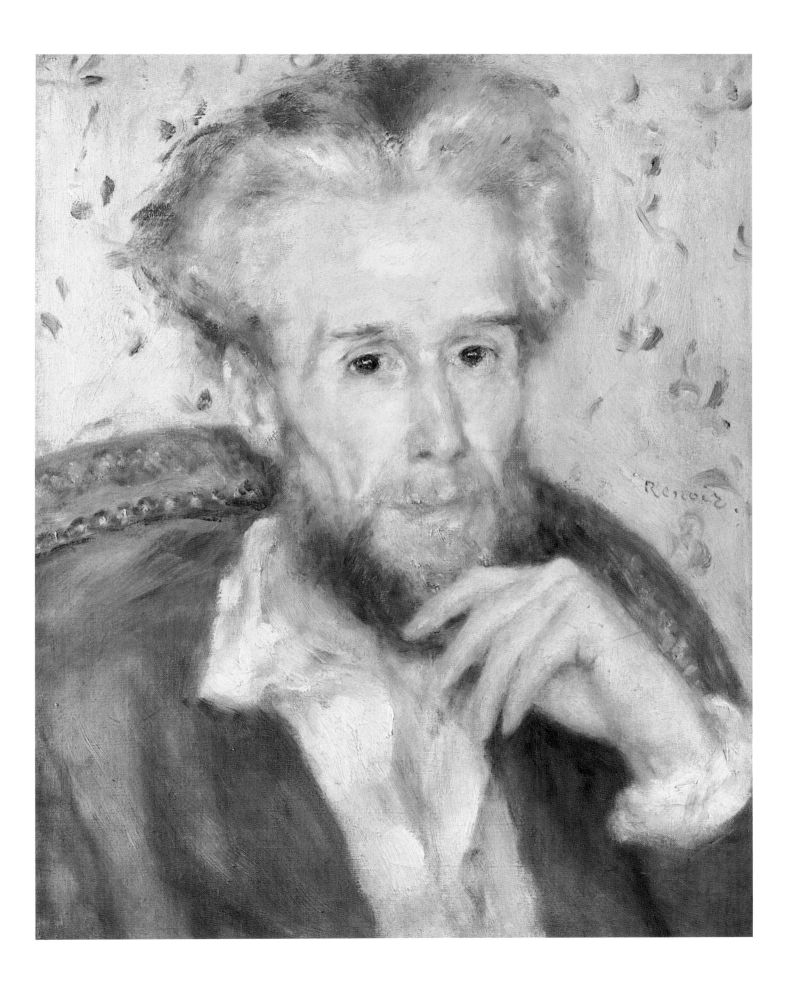

23 煎饼磨坊的树荫下

Under the Arbour at the Moulin de la Galette

约 1876 年；布面油画；81cm×65cm；普希金博物馆，莫斯科

图 22
恋人

1875 年；
布面油画；
175cm×130cm；
国家美术馆，布拉格

1875 年 4 月，雷诺阿在蒙马特区科尔托街（Rue Cortot）12 号租下了一间画室。这座房子以前的主人是罗斯·德·罗西蒙（Rose de Rosimont），莫里哀去世后，罗西蒙曾接演过他在戏剧里的角色。乔治·里维埃曾描述过这间画室"有两间宽敞的房间，一间放画布的马厩"，另外还有一座可以散步的大花园。

在这间画室里，雷诺阿开始创作"煎饼磨坊"系列作品的习作。煎饼磨坊是蒙马特高地的一处露天舞厅，在当时十分有名，人气非常旺盛，是工人阶级青年男女娱乐消遣的场所。雷诺阿在这一系列的画作中，将人群散发出的活力和欢乐的跳舞场景展现得淋漓尽致。这幅画曾被欧仁·米雷（Eugène Murer）收藏。画面中，一群人围坐在树荫下的桌子边，饮酒作乐，嬉笑调情，一位女士站在旁边，探着身子观望着。从发型和装束可以推断，这名女士是埃丝特尔（Estelle），在《煎饼磨坊的舞会》（彩色图版 25）的前景中也能找到她的身影。

在刻画人物的面部表情和细节时，雷诺阿使用了粗犷的笔触，但是在描绘人群欢乐的活力，阳光透过树叶缝隙投下的光斑和前景右侧草地上的深蓝色阴影时，雷诺阿的观察却十分细致，运笔非常精妙。

24

秋千
The Swing

1876 年；布面油画；92cm × 73cm；奥赛博物馆，巴黎

图 23
**蒙马特区科尔托街
的花园**

1876 年；
布面油画；
155cm×100cm；
卡内基艺术博物馆，匹
兹堡

这幅画曾被卡耶博特收藏，创作地点是科尔托街 12 号植被茂密的大花园里（同图 23）。模特是一位名叫让娜的年轻女演员，她双脚站在秋千上，神情悠然自若，目光看向其他地方，没有落在面前的男士和孩子身上。在创作生涯的这个时期，雷诺阿热衷捕捉阳光穿过树叶缝隙留下的绚烂色彩和紫色阴影，试图如实记录眼前所见的变幻无穷、不断跳跃的光影。

整幅画的基调是橙黄色和蓝紫色，雷诺阿不仅将大块互补色并置在一起——将身穿白裙子，有着一头古铜色头发的女士安排在身着蓝色西服、背对观众的男士旁边，而且还在画面主体上使用一些互补色作为点缀——前景中男士头戴一顶黄色帽子，而让娜的白裙子上点缀着蓝色的蝴蝶结。雷诺阿这样处理的用意是营造一种整体的色彩律动，在后来的十年间，"点彩大师"乔治·修拉（Georges Seurat），曾以更加严谨、科学的方法尝试过这种技法。

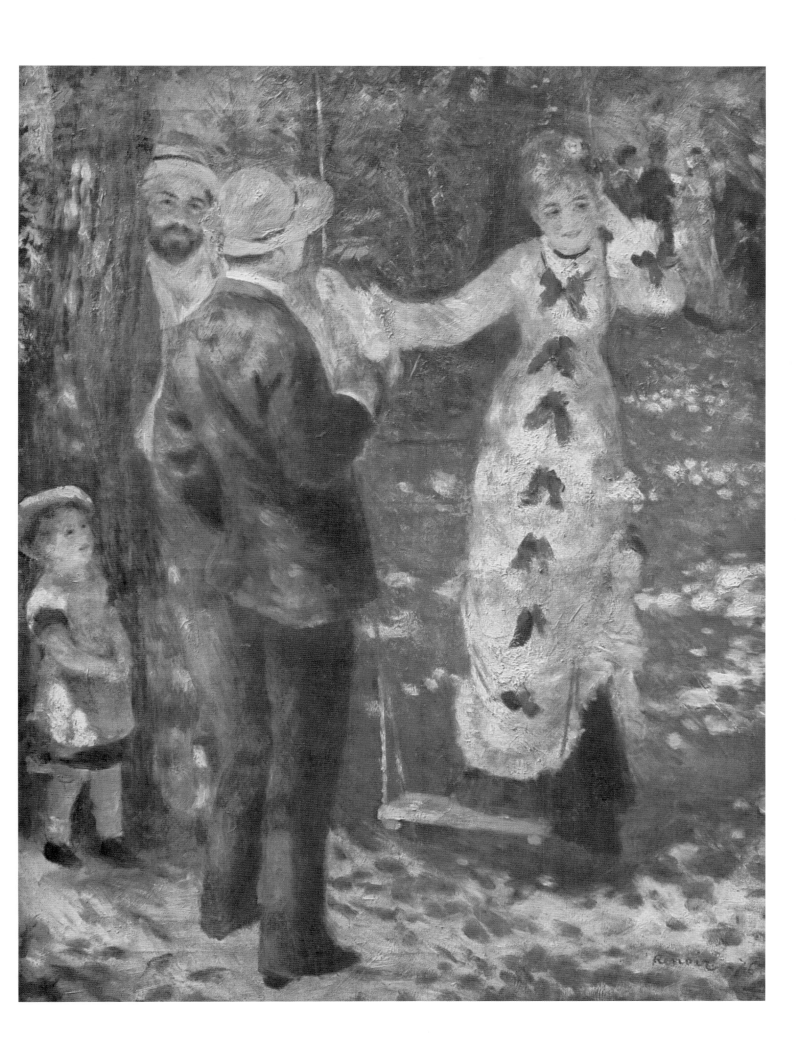

煎饼磨坊的舞会

Dance at the Moulin de la Galette

1876 年；布面油画；131cm×175cm；奥赛博物馆，巴黎

　　这幅画的尺寸较大，是雷诺阿在煎饼磨坊耗时数周，埋头创作的心血结晶。创作这幅画期间，雷诺阿的朋友们每天都会帮他在科尔托街的画室和煎饼磨坊之间来回搬运画布。这幅画是"煎饼磨坊"系列作品中尺寸最大的一幅，也是完成度最高的一幅，由卡耶博特收藏。哥本哈根奥德鲁普戈德博物馆（Ordrupgaard Museum）收藏着一件这幅画的速写作品，肖凯曾收藏过另外一件，目前藏于纽约的约翰·海·惠特尼基金会。

　　画面中，许多跳舞的人都是雷诺阿的朋友们扮演的，包括拉米、里维埃、科尔代（Cordey）、洛特（Lhote）和画家诺伯特·贡纽特（Norbert Goenutte）。前景中坐在桌子旁的女士是模特埃丝特尔，画面中间不远处的女士是雷诺阿最喜爱的模特玛格丽特·勒格朗（又名"玛戈"），她的舞伴是西班牙画家唐·佩德罗·比达尔·德索拉雷斯·卡德纳斯（Don Pedro Vidal de Solares y Cardenas）。

　　1877 年 4 月，里维埃在提到印象派画家对当代生活场景的刻画时，评论道："这幅画是对巴黎都市人生活场景的真实写照，十分难能可贵，必将写下历史的重要篇章。在雷诺阿之前，从未有谁想过用尺寸如此大的画布记录日常生活场景。他果敢的开创精神必将让成功垂青于他。我们现在就敢肯定，这幅画将对未来绘画的发展产生深远影响。"

　　《煎饼磨坊的舞会》完成于 1876 年 9 月，在 1877 年第三届印象派画展中展出。

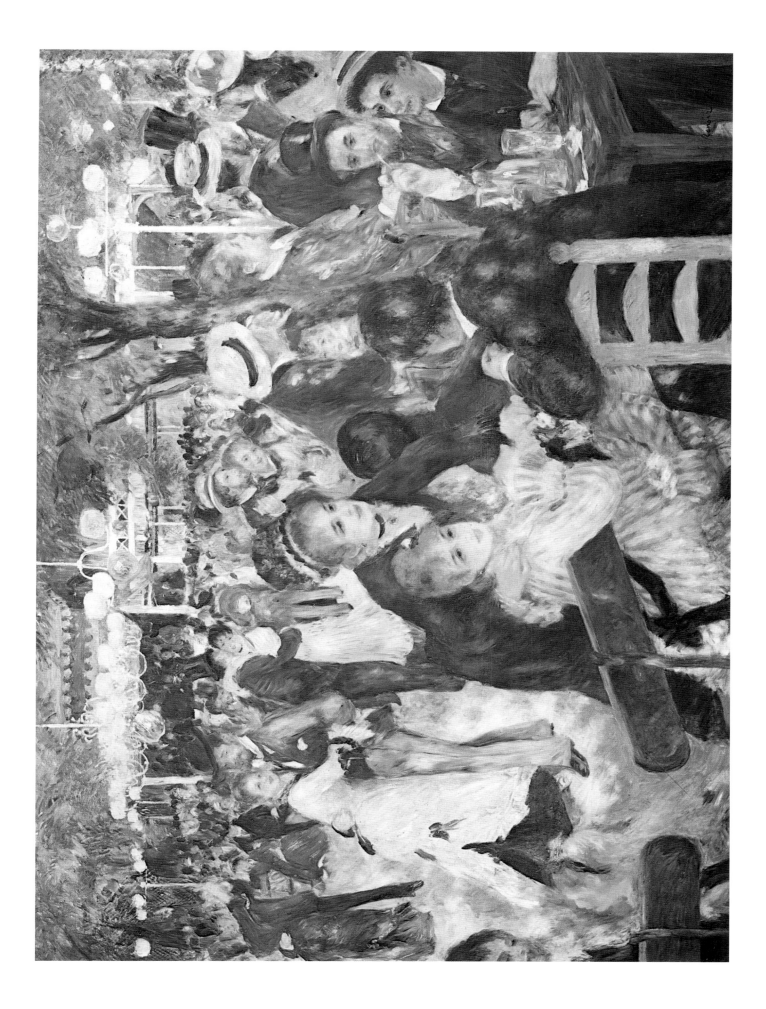

拿喷壶的女孩
A Girl with a Watering-Can

1876 年；布面油画；100cm×73cm；切斯特·戴尔收藏，美国国家
美术馆，华盛顿

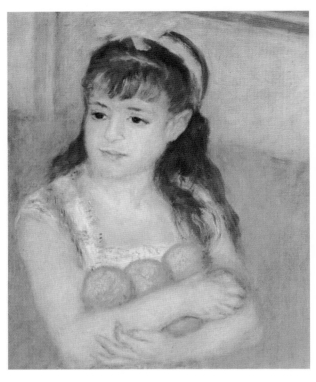

图 24
**费尔南德马戏团变戏
法的少女（局部）**

1879 年；
布面油画；
131cm×99cm；
艺术博物馆，芝加哥

自 19 世纪 70 年代中期起，夏庞蒂埃开始关注雷诺阿的作品，在
他的牵线搭桥下，雷诺阿慢慢认识了一些富有的资产阶级客户，他们
经常委托他为自己和家人创作肖像画。这幅小女孩的画像大概就是
受这些客户委托完成的。画面中的小女孩是勒克莱尔小姐，着装打
扮十分优雅，一只手拿着喷壶，另一只手握着一束花，姿态略显僵
硬地站在花园里，看起来是大人们为配合周围的环境，故意让她拿着
这些道具。雷诺阿笔下，小女孩精致乖巧的形象活灵活现（图 24），
郑重其事的神情惹人喜爱。不过，与雷诺阿自由发挥的作品（例如
《煎饼磨坊的舞会》）相比，这幅画少了一些随性与活泼。

在描绘背景中的花园景致时，雷诺阿运笔短促，在底色为米黄色
的画布上留下精细的笔触，花丛的刻画则使用了几种饱和色，与莫
奈的技法颇有相似之处。画面中没有出现地平线。背景中的红色花朵和
小女孩头上的红色丝带色彩亮度相同，彼此呼应，两者仿佛位于同一
平面。

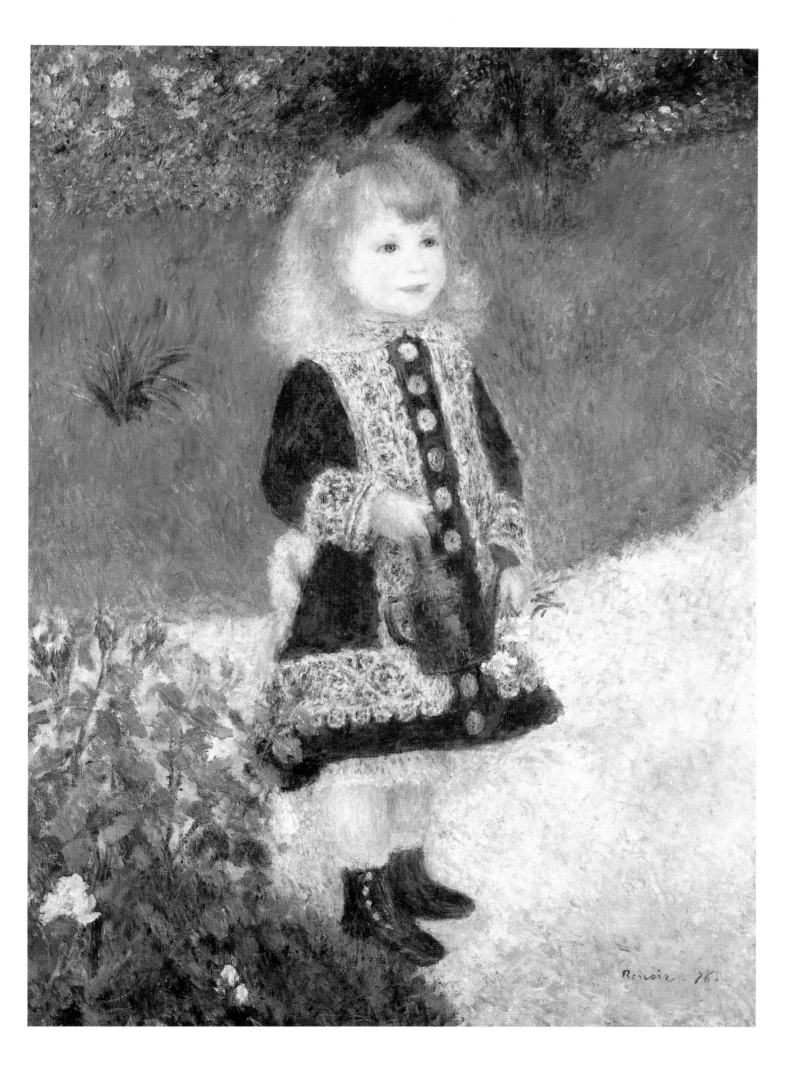

27 花瓶里的玫瑰
Roses in a Vase

约 1876 年；布面油画；61cm × 51cm；私人收藏

图 25
静物与草莓

1914 年；
布面油画；
21cm×28.6cm；
菲利普·冈尼亚收藏, 巴黎

与雷诺阿同时期记录当代生活场景的其他油画相比，这幅画的选材截然不同。盛开的粉色玫瑰被随意地插在圆柱形花瓶中，花朵的形态与颜色是重点刻画对象，与塞尚的静物作品有异曲同工之妙。花瓶瓶体上有呈螺旋式上升的花朵装饰图案，而插在花瓶中的玫瑰则圆润饱满，向四方散开，互为映照；花瓶放在桌子边缘，给人随时会坠落的感觉；玫瑰叶子与背景中墙上的风景画衔接在一起，空间感被压缩；盛开的花朵与橙红色扶手椅色调统一，相映成趣。

前景的处理十分粗犷，使用的颜料较为稀薄，落笔迅速，相比之下，花朵的部分区域则使用了湿画法，颜料更加厚重。虽然雷诺阿创作这幅画所用的时间很短，不过，他对画中主体的喜爱之情，对精湛技艺的熟练驾驭依然有目共睹（图 25）。

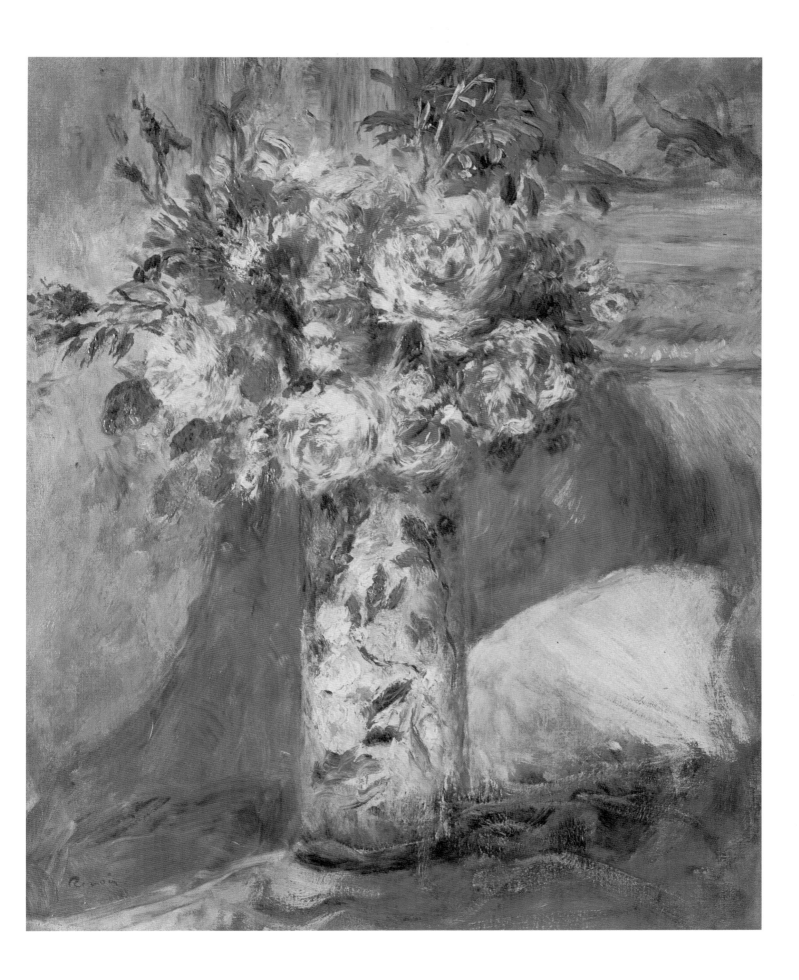

山坡上的蜿蜒小径
Path Leading Through Tall Grass

约 1876—1877 年；布面油画；60cm×74cm；奥赛博物馆，巴黎

　　虽然这幅画的创作时间约为 1876 年，但是与雷诺阿 1873 年的《草地》（*The Field*，西格弗里德·克拉玛斯基收藏，纽约）和同年的《收获者》（*The Harvesters*，E.G. 布尔勒收藏，苏黎世）具有相似之处。仲夏时节的主题取材与莫奈 1873 年创作的《野罂粟花》（*Wild Poppies*，收藏于巴黎卢浮宫）同样联系紧密，尤其是在人物位置的设计上。

　　在这两幅作品中，山顶和山麓各有两个人物向观众走来。虽然两幅画描绘的两组人物不尽相同，但是画家的用意均在展现人物沿山坡蜿蜒向下的动态走向。山坡上的小径迂回曲折，时而可见，时而隐没于草丛中，让画面"化静为动"，生机盎然。

　　雷诺阿用鲜艳的橘红色描绘罂粟花，点缀画面，提高整体色彩亮度，使之与前景中墨绿色的灌木和中景中的深色小树互为映衬。大约在画面的正中心，一名女士撑着一把红色阳伞，与前景中橘红色的罂粟花相呼应。虽然延伸向远方的小径赋予了画面纵深感，但是彼此照应的颜色形成的扁平视觉感受，人物位置的精心布置，中景伸向画面以外的杨树和浅色颜料渲染出的单薄平坦的视觉效果都在抵消这种三维立体感，让整个画面呈现出一种对抗和冲突的美感。雷诺阿使用白色颜料厚涂手法刻画前景中的灌木丛、女士的短衫和沿着山坡向上的小径，与画面的其他部分形成鲜明对比。

在咖啡馆
In the Café

约 1876—1877 年；布面油画；35cm×28cm；库勒-慕勒博物馆，奥特洛

在这幅尺寸较小的油画中，雷诺阿描绘的是巴黎人的休闲生活片段。当时，许多艺术家都十分痴迷于这类题材，比如马奈（图 26）和德加。咖啡馆不仅是当代巴黎人聚会、社交的场所，也是谈商论贾、休闲娱乐的去处。许多巴黎人闲来无事时，不是在咖啡馆外面的林荫大道上踱步漫游，就是坐在咖啡馆里放松消遣。

画面中，雷诺阿细致地刻画了三个主要人物的头部，与其他区域十分粗略的处理效果迥然不同。由此可以推断，创作这幅画时，雷诺阿很可能是在现场起草，然后回到画室完成对人物头部的加工处理。画布被背景中的一条直线一分为二，这样是为了突显三个主要人物，将他们与画布右半部分的人群区分开来。

这幅画中的模特分别是雷诺阿的密友里维埃、玛戈和妮妮。19 世纪 70 年代末，玛戈经常为雷诺阿担任模特（彩色图版 19），直到 1879 年 2 月因感染伤寒病逝。

图 26
爱德华·马奈：
《在咖啡馆》

1878 年；
布面油画；
78cm×84cm；
奥斯卡·赖因哈特收藏，
温特图尔

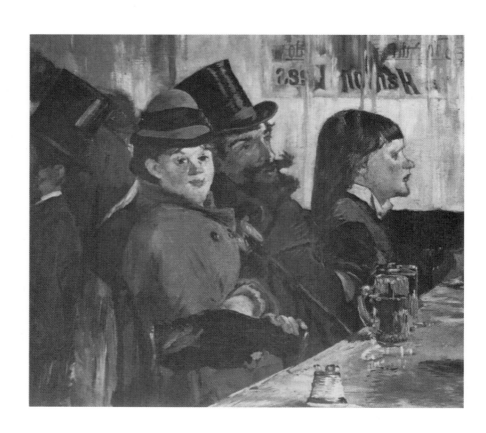

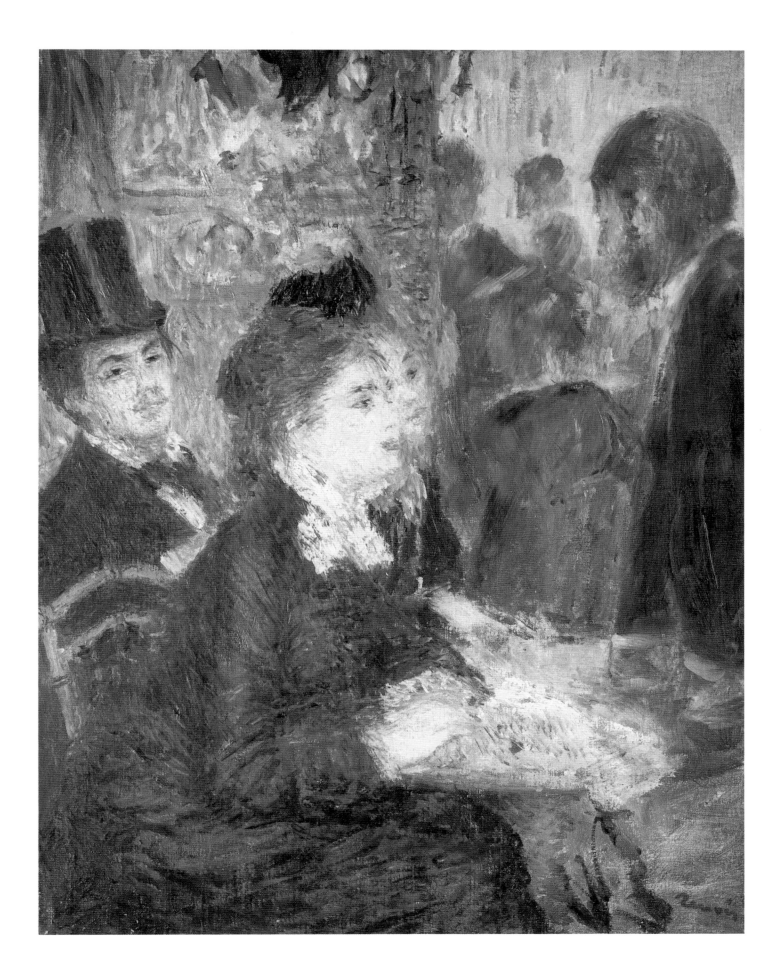

30　　　　　　　　　　　头等包厢

La Première Sortie

约 1876—1877 年；布面油画；65cm×51cm；英国国家美术馆，伦敦

　　与《包厢》（彩色图版 14）一样，这幅画描绘的也是剧院里的场景，不过，前一幅主要刻画两个人物，而在这幅画中，雷诺阿将人物与剧院环境密切联系起来。这幅画的原名为《咖啡馆音乐会》（*The Café-Concert*），后来，在 1923 年的一份画展作品目录中被命名为《头等包厢》。这个名称很容易引起场景联想。

　　画面中，年轻女孩身体微微前倾，手里紧紧握着一束花，注视着剧院里的观众。在描绘观众时，雷诺阿运用的笔触十分粗略，人群中，观众头部的朝向各不相同，表现出人头攒动、吵吵嚷嚷的热闹氛围。

　　在画法和用色上，尤其是占据画布大片区域的黄色和蓝色，让整个画面在对比中达到和谐统一，可见雷诺阿在运笔和构图时已经胸有成竹。为了重点捕捉对整个场景的印象，许多细节都被省略了。

　　德加和马奈同样热衷于描绘剧院、咖啡馆音乐会和咖啡馆里的场景。与雷诺阿一样，他们都是巴黎人当代生活的忠实记录者，尤其沉醉于当代巴黎都市生活的休闲娱乐场景。

　　这幅画的第一位买家是夏庞蒂埃夫人的亲戚孔泰·多里亚（Comte Doria），在第一届印象派画展上，多里亚曾买下塞尚的《自缢者之家》（*La Maison du pendu*）。

夏庞蒂埃夫人肖像
Portrait of Madame Charpentier

约 1876—1877 年；布面油画；46cm×38cm；奥赛博物馆，巴黎

　　夏庞蒂埃夫人是夏庞蒂埃图书馆出版公司的老板乔治·夏庞蒂埃的妻子。自从夏庞蒂埃买下雷诺阿的《垂钓者》（彩色图版 16）后，他和他的夫人便成为 19 世纪 70 年代雷诺阿最主要的赞助人。夏庞蒂埃夫人主办的沙龙，政界、文坛和艺术界名人巨匠云集，常客有左拉、都德（Daudet）、福楼拜和埃德蒙·德·龚古尔等。在沙龙上，夏庞蒂埃夫人将雷诺阿引荐给她的朋友们，此后陆续有人委托雷诺阿为他们画像，雷诺阿的经济状况因而得以好转。不过，与描绘蒙马特高地更接地气的民间生活场景相比，雷诺阿在为夏庞蒂埃夫人和她的上流资产阶级朋友们画像时，心情多少没有那么怡然自得，两种画风之间存在巨大的差异。

　　在夏庞蒂埃夫人的邀请下，雷诺阿仍会欣然赴约，里维埃曾说道："宴会上，夏庞蒂埃夫人谈吐优雅，机智过人，在场的人一改平日里的傲慢面孔，谈笑风生，雷诺阿也乐在其中。夏庞蒂埃夫人的朋友们对他十分客气，让他感到被理解和接纳，这对他而言是莫大的鼓舞。"

　　雷诺阿曾向沃拉尔提到，夏庞蒂埃夫人与玛丽·安托瓦内特有神似之处。在这幅肖像画中，夏庞蒂埃夫人的头微微侧向一边，表情严肃，给人一种高贵的印象。雷诺阿还为夏庞蒂埃夫人和她的两个孩子——若尔热特和保罗创作过一幅画像（图 27），也许是因为夏庞蒂埃夫人享有很高的社会地位，这幅画成功入选 1879 年的沙龙展，随即给雷诺阿带来了巨大的成功。

图 27
**夏庞蒂埃夫人和她的
孩子们**

1878 年；
布面油画；
153.7cm×190.2cm；
1907 年，沃尔夫基金会购
买，大都会艺术博物馆，
纽约

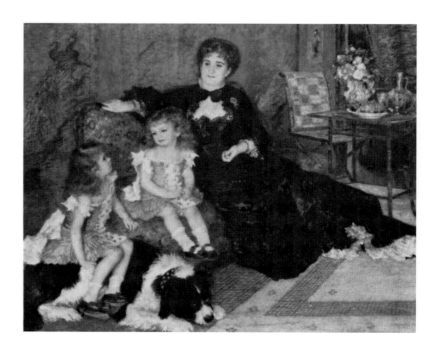

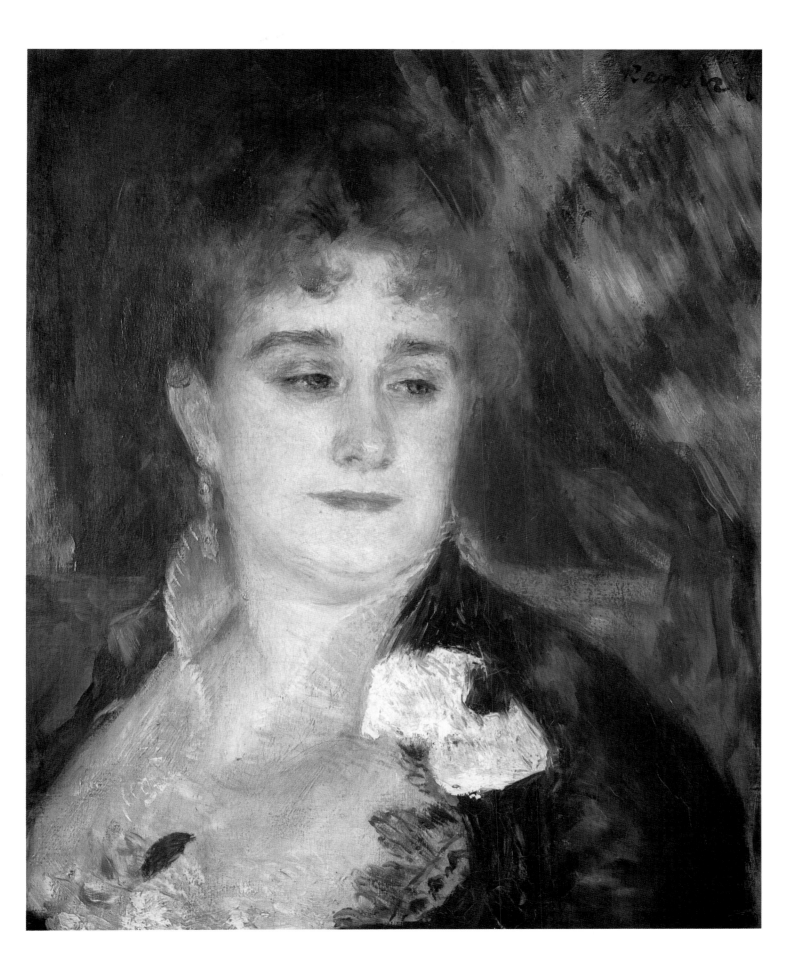

沙图的划船者
Oarsmen at Chatou

1879 年；布面油画；81cm×100cm；萨姆·A. 路易松捐赠，美国国家美术馆，华盛顿

　　1879 年夏天，雷诺阿游历了塞纳河青蛙塘（彩色图版 6）附近的沙图，在一个阳光明媚的日子里创作了这幅人物风景画。前景中，站在岸边的男子是画家兼收藏家卡耶博特，卡耶博特居住在与阿让特伊隔塞纳河相望的小热讷维利耶（Petit Gennevilliers），他十分热爱帆船运动和划船。站在卡耶博特旁边的女士是艾琳·莎丽戈，后来成为雷诺阿的妻子，雷诺阿在他经常光顾的餐厅与她相识。艾琳是一名女裁缝，来自奥布省的埃苏瓦，她的父亲是一名葡萄种植园主，后来离开家人移民到了美国。在这幅画中，艾琳的穿着打扮十分时尚，一只手提起裙摆褶边，露出荷叶边衬裙，头上戴着礼帽，正侧过头向上张望。

　　在这幅画中，雷诺阿渲染的氛围，运用的技法，以及因描绘对象不同而变化的笔触大小和方向，都是典型的印象主义手法，与他大约 5 年前的作品有相似之处，没有一丝雷诺阿即将在 19 世纪 80 年代初将经历的迷茫的迹象。

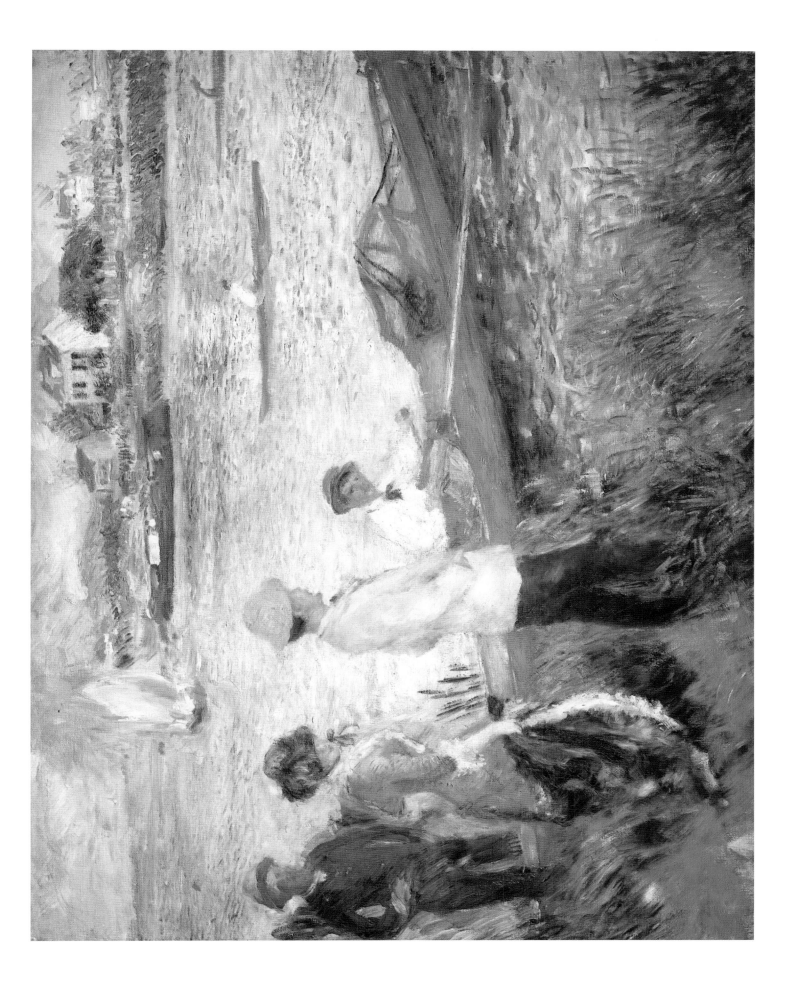

33

轻舟
The Skiff

约 1879 年；布面油画；71cm × 92cm；英国国家美术馆借展，伦敦

 19 世纪 80 年代，塞纳河畔的阿什尼耶荷区（Asnières）风景优美如画，无数艺术家慕名而来，包括修拉、西涅克、埃米尔·贝尔纳和文森特·凡·高（Vincent Van Gogh）。此地毗邻巴黎市中心，交通十分便捷。

 在这幅画中，一个阳光灿烂的夏日，两名女士正乘坐一艘小船，泛舟河上。小船通体呈现鲜艳的黄色和橙色，与蓝色的河水形成鲜明对比，小船在河里倒映出橙色的影子。在整个画面中，多处使用了黄蓝并置手法以示强调。手拿船桨的女士的帽子上装点着黑色羽毛，背后拖着黑色飘带，成为整幅画的焦点。

 远处，一列火车正朝着铁路桥方向驶近，表明在面对工业革命对风景地貌带来的变化方面，印象派画家始终抱着开明与接纳的态度。火车顶上冒出的烟雾呈圆形，与铁路桥上圆形的灯相呼应。

 在创作这幅画时，雷诺阿使用了短促的笔触，具体因描绘的对象与质地不同而有所变化。描绘岸边房屋在水中的倒影等景象时，雷诺阿使用了干颜料，笔触短而密，而在描绘岸边铁路旁的绿色植物时，用色则更为柔和。

 肖凯曾收藏了 11 幅雷诺阿的作品，这幅画是其中之一。

午餐后
The End of the Lunch

1879 年；布面油画；100cm×81cm；市立美术馆，法兰克福

雷诺阿曾在多幅作品中描绘过人物用餐的场景，比如《午餐》（*The Luncheon*，图 28）和《船上的午宴》（彩色图版 36）。这幅画创作于蒙马特区卡巴雷·奥利维耶（Cabaret d'Olivier）的花园，画面中的人物神情放松，正在享受午餐后的惬意时光。手持一只玻璃杯的女士是演员爱伦·安德烈（Ellen Andrée），在德加的《苦艾酒》（*L'Absinthe*，现藏于巴黎卢浮宫）中，也能找到她的身影。画面右侧只露出半个身体，正在侧头点烟的男士是雷诺阿的弟弟埃德蒙。在评价哥哥的这幅画时，埃德蒙曾写道："他如何画肖像画？据我所见，他会请求模特在姿势和着装上保持平日里的习惯，不用故意摆姿势，这样可以避免模特神情局促、不自然。因而，除了拥有艺术价值，他的作品也是对当代人日常生活场景的真实记录。平常的生活情景是他作品的主调，画布上描绘的都是生活本来的真实面貌，是当下时代最生动、最和谐的场景……"［《现代生活》（*La Vie Moderne*），1879 年 6 月 19 日］

这幅画如实记录了一群人午餐后的悠闲情景，虽然雷诺阿临时构思，随性创作的意味十分明显，但是场景的布置和构图却十分讲究。几个人物的相对位置，明暗区域的规划，对人物头部和手部的重点刻画，以及对桌上静物细致入微的处理，都可表明雷诺阿在创作前曾有过精心的准备与策划。

图 28
午餐

1879 年；
布面油画；
50cm×61cm；
巴恩斯基金会，梅里奥，
宾夕法尼亚州

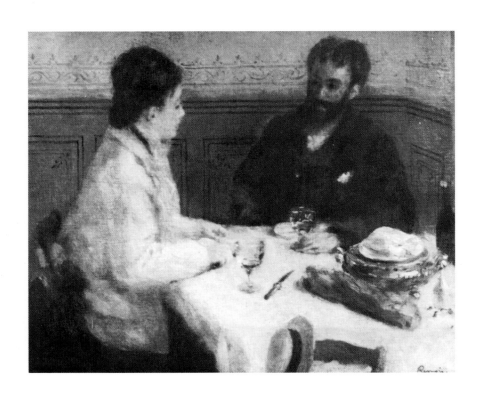

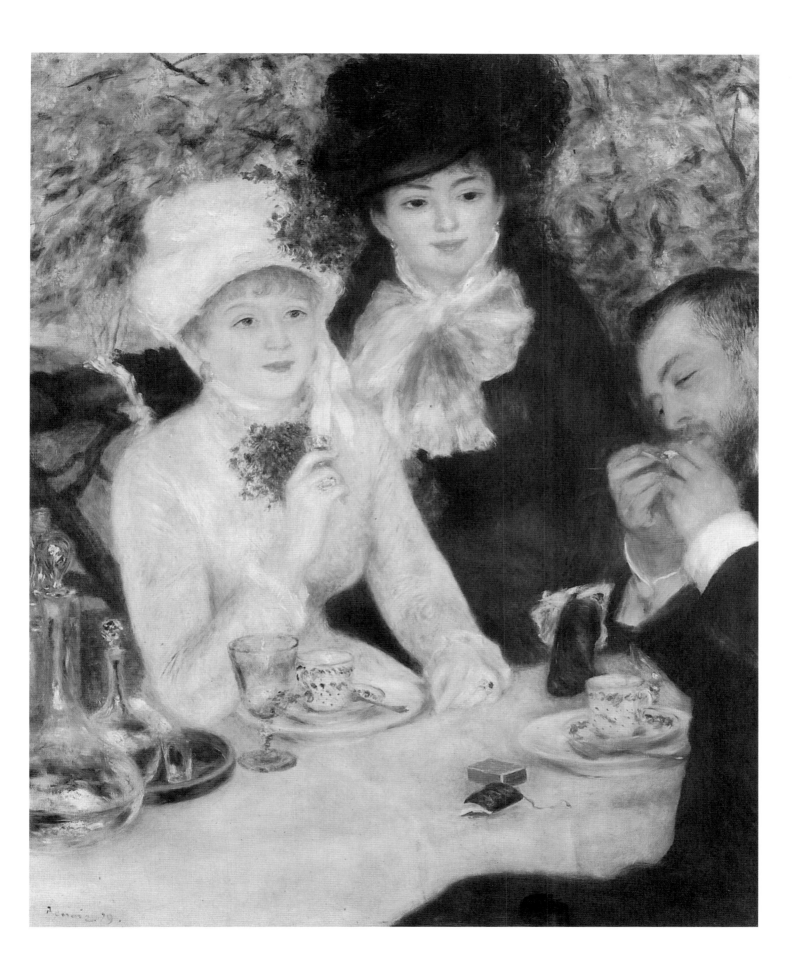

持扇子的少女
Girl with a Fan

约 1880 年；布面油画；65cm×50cm；埃尔米塔日博物馆，圣彼得堡

　　这幅画中的人物是阿方西娜·富尔奈斯（Alphonsine Fournaise），在 1875 年至 1881 年间，她为雷诺阿至少担任过六次模特。她的父亲是沙图岛上的餐厅老板阿方斯·富尔奈斯（Alphonse Fournaise），《船上的午宴》（彩色图版 36）描绘的正是这家餐厅里食客用餐的场景。

　　这幅画使用了节奏感强烈的曲线和简约的背景，表明雷诺阿对西班牙大师戈雅和委拉斯凯兹的推崇。雷诺阿和他的朋友保罗·加利马尔（Paul Gallimard）曾结伴同游西班牙，游历归来后，雷诺阿更加崇拜这两位大师的作品了。

　　雷诺阿对这件作品的效果感到非常满意。1885 年 10 月，在写给保罗·迪朗-吕埃尔的信中，雷诺阿提到他一直在苦苦寻觅一种令他满意的画法。三周后，他又在信中写道："我在画《持扇子的少女》时，找到了一些眉目。"

　　虽然雷诺阿有些犹豫不决，但是这幅画仍在第七届印象派画展上展出。第七届印象派画展前的三届画展，雷诺阿都拒绝参加，而之所以同意参加这次画展，是因为主办方满足了他的要求——将《持扇子的少女》标注为迪朗-吕埃尔借展。他在写给迪朗-吕埃尔的信中提到："我很希望这次卡耶博特能展出他的作品，但是拜托办画展的那些先生们不要再用'独立者'（Indépendants）这样可笑的名称了。请您转告他们，我仍然不会放弃争取在沙龙展出我的作品。这不是为了取悦谁，而是正如我曾说过的，这能消除让我害怕的革命的气息。"

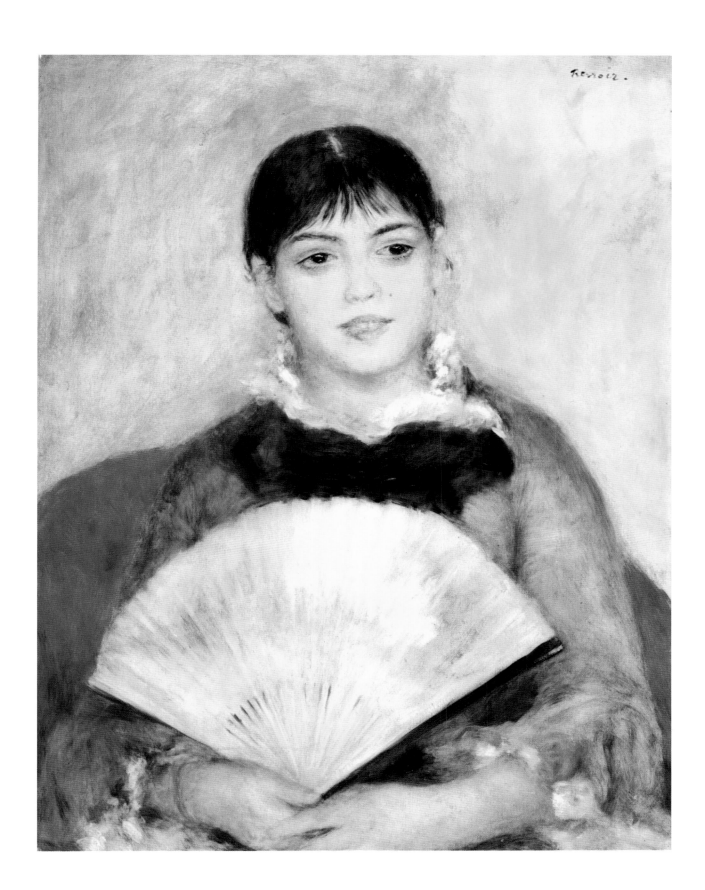

36 船上的午宴

The Luncheon of the Boating Party

1881 年；布面油画；127cm×175cm；菲利普收藏馆，华盛顿

　　1881 年，雷诺阿在写给他的朋友保罗·贝拉尔的信中提到："……我正在画一幅船上宴会的画，我早就有这个想法了，现在终于如愿。我不想再等了，毕竟岁月催人老，上了年纪再来画，肯定会力不从心，何况现在画就已经很累了……偶尔尝试一些新鲜东西并不是一件坏事。"

　　和《煎饼磨坊的舞会》（彩色图版 25）一样，这幅画中的人物也是雷诺阿的朋友们扮演的。前景中正在逗一只小狗的女士是艾琳·莎丽戈。站在她身后的是沙图岛上的餐厅老板阿方斯·富尔奈斯，这幅画所描绘的悠闲午餐场景正是发生在他的餐厅里。右侧跨坐在椅子上的男士是卡耶博特，正在和爱伦·安德烈闲谈，向前探着身子的人是记者马焦洛（Maggiolo）。画面中间手举玻璃杯正在喝酒的女士是"佳人安热勒"（la belle Angèle），站在她身后的是金融家夏尔·埃弗吕西（Charles Ephrussi），正在和小阿方斯·富尔奈斯交谈。俯身倚靠在栏杆上的女士是阿方西娜·富尔奈斯，最右侧的女士是让娜·萨马里，正在和保罗·洛特与莱斯特兰盖交谈。

　　这幅画在第七届印象派画展上展出，显示出雷诺阿对生活的无限热爱。观者不仅可以感受到雷诺阿描绘"当代人生活场景"的深厚功力，还能体会到他刻画前景中静物的精湛技艺。在雷诺阿开始游历世界各地、改变创作风格的过程中，他时常对自己的印象主义作品感到不满与失望，然而在这幅画中，却感觉不到一丁点儿的负面情绪。

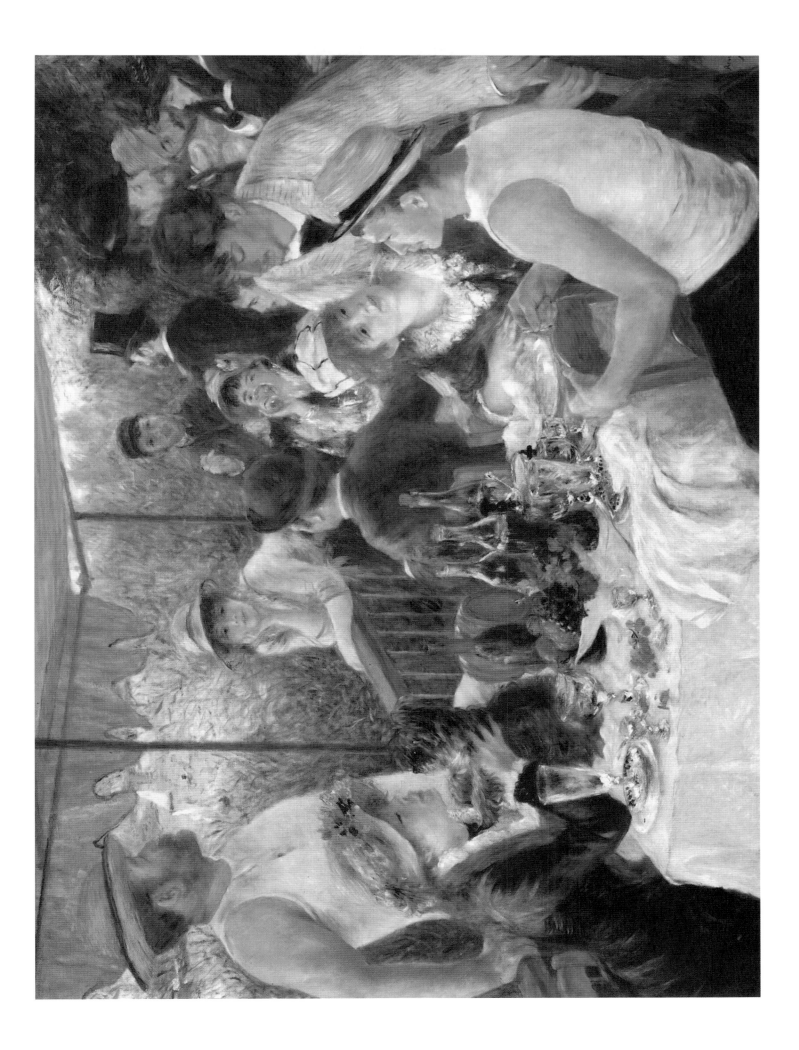

阿尔及尔的幻想
Fantasia, Algiers

1881 年；布面油画；73cm×92cm；奥赛博物馆，巴黎

　　1881 年年初，雷诺阿与科尔代同游阿尔及尔，到达后，两人与保罗·洛特和莱斯特兰盖会合。同年 3 月 4 日，雷诺阿在写给西奥多·杜雷特的信中提到："我很想去'太阳之乡'看看。但是天公不作美，到了之后一丝阳光也没有。尽管如此，这里的景色仍然十分优美，自然风光瑰丽无穷。"在写给迪朗-吕埃尔的信中，雷诺阿说道："我画了一些画，到时候会带回几幅人物画，不过我感觉创作越来越困难了，因为这个地方最不缺的就是画家。"

　　天气逐渐好转后，雷诺阿决定多停留一段时间，静下心来描绘这个"奇妙的国度"。他曾说："在这里，阳光就像变戏法一样，为棕榈树染上金黄色，这儿的人个个都像东方三博士。"

　　雷诺阿十分敬仰德拉克洛瓦，《阿尔及尔的幻想》是他向这位大师的致敬之作。画面中人潮涌动，气氛热烈非常。与雷诺阿一贯的风格相反的是，相对画布尺寸，画面中的人物要小很多。并置使用的互补色，投在黄色地面上的蓝紫色阴影，使整个画面十分耀眼和明朗。

　　1882 年，雷诺阿重游阿尔及尔，不过这次旅行之后，他的作品不再表现法国艺术家长期以来崇尚的东方传统文化。乔治·里维埃曾表示，异域他乡不但没有激发雷诺阿的创作灵感，反而像牢笼一样禁锢了他的思想。

布吉瓦尔之舞
Dance at Bougival

1883 年；布面油画；179cm×98cm；美术博物馆，图像基金购买，
波士顿

约 1882 年，雷诺阿创作了 3 幅以"舞蹈"为主题的作品，除了
这幅《布吉瓦尔之舞》，另外两幅是《乡村之舞》（*Dance in the Country*）
和《城市之舞》（*Dance in the Town*），两幅均收藏于巴黎卢浮宫。这些
作品是受迪朗-吕埃尔的委托创作的，用途是装点他的房间。3 幅画
的男模特都是保罗·洛特。《乡村之舞》的女模特是艾琳·莎丽戈，
《城市之舞》和《布吉瓦尔之舞》的女模特是莫里哀马戏团一位名
叫玛丽亚·克莱芒蒂娜（Marie Clémentine）的特技演员，艺名是苏
珊·瓦拉东（Suzanne Valadon），后来成为一位知名画家，她的儿子
莫里斯·尤特里罗（Maurice Utrillo）也是一名画家。

雷诺阿在钢笔素描版《布吉瓦尔之舞》（现藏于洛杉矶诺顿·西
蒙美术馆）上亲笔题词："她在一名金发男子怀里，沉醉在华尔兹的
舞步中。"

裙子的造型显示出运动感，描绘凹凸不平的地面时，笔触方向变
化多端，表现出人物跳华尔兹时的节奏律动。地面上散落着烟头、燃
过的火柴和被丢弃的紫色花束等，这些细节表明画中所描绘的场所较
为随意。

画布上方，雷诺阿用平行而短促的斜线条粗略地勾描树叶，让人
联想到塞尚的"结构性构图"理论。1882 年秋，在开始创作这幅画前
不久，雷诺阿曾到埃斯塔克拜访过塞尚，旅居了较长一段时间。

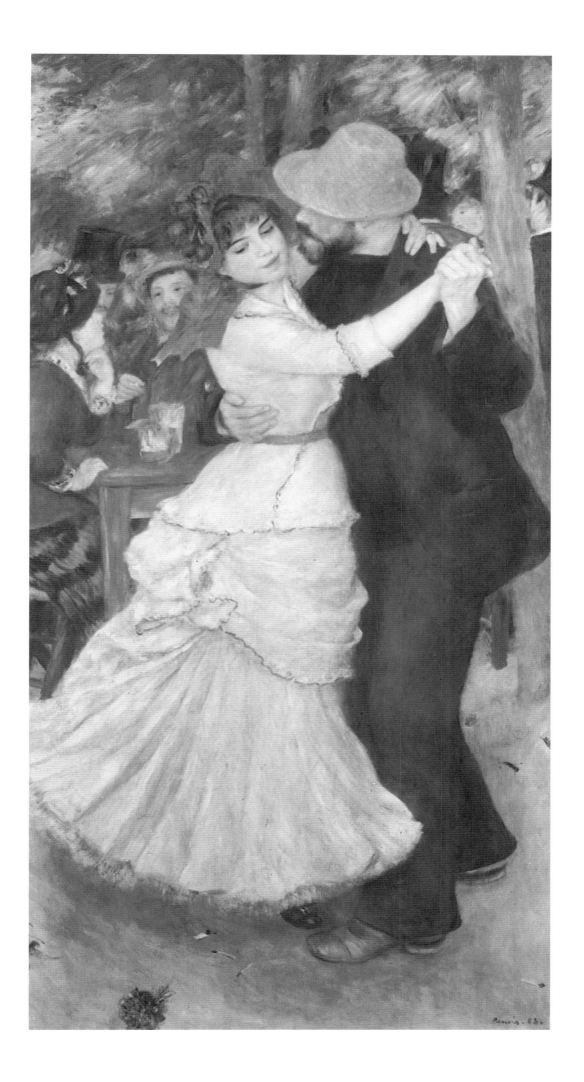

39

伞
The Umbrellas

约 1881—1886 年；布面油画；180cm×115cm；英国国家美术馆，伦敦

19 世纪 80 年代初，雷诺阿的绘画风格发生了巨大转变，这幅画清楚地表现了这一点。可以说，这件作品是雷诺阿的"难产之作"，起稿与完成时间跨度较大。马丁·戴维斯在英国国家美术馆藏品目录中指出，画布被剪过，一部分被折叠到画架背后，原画作的比例因此发生了改变。

在描绘右边的两名女孩和她们旁边的女士时，雷诺阿运用了典型的印象主义手法。不过，雷诺阿曾向沃拉尔提到："1883 年左右，我找到了一个突破口。我的印象派之路已经走到尽头，油画和素描我都无法施展开来。总而言之，我走进了一条死胡同。"根据画中人物的着装打扮可以推断，雷诺阿大约在 1881 年至 1882 年间完成了画作的第一部分，而画面左侧手臂上挎着篮子的女士很可能完成于 1885 年至 1886 年左右。在这两个时间节点之间，雷诺阿认真研究了安格尔和拉斐尔等古典名家大师"以线条为主"的绘画方法，逐渐开始关注线条和形状的内部造型，放弃印象派模糊处理物体间过渡关系的画法。

画面中的雨伞构图严谨，有一种互为衔接的韵律感，与卡耶博特的大幅油画《雨天的巴黎街道》（*Rue de Paris, A Rainy Day*，图 29）所用的技法颇为相似。

图 29
古斯塔夫·卡耶博特：
《雨天的巴黎街道》

1877 年；
布面油画；
212.1cm×276.2cm；
查理斯·H. 伍斯特和玛丽·F. S. 伍斯特收藏，艺术博物馆，芝加哥

大浴女
The Large Bathers

1884—1887 年；布面油画；115cm×170cm；卡罗尔·S.泰森夫妇收藏，艺术博物馆，费城

这幅画对雷诺阿的绘画生涯而言意义重大，1887 年在乔治·珀蒂（Georges Petit）的画廊中展出，当时使用的名称是"浴女装饰画"。为了创作这件作品，雷诺阿曾在三四年间绘制了至少 19 幅习作。他曾告诉莫里索，裸体人物已经成为他的重要艺术题材。雷诺阿对这幅画所取得的成功深感欣慰，他写信告诉迪朗-吕埃尔，"我赢得了公众的进一步认可……虽然只是一小步……"

不过，并非所有人都对这幅画赞赏有加。毕沙罗曾向他的儿子吕西安（Lucien）说："虽然我能理解和赞同他的想法，他认为不能停滞下来，要不断创新，但是这幅画以线条为重，对色彩的考虑欠佳，人物都是独立的个体，显得彼此分离。"

人物彼此独立的构图手法表现出雷诺阿对安格尔的推崇（图 30），而人物姿态造型的灵感则来源于凡尔赛宫弗朗索瓦·吉拉尔东的铜制浅浮雕《沐浴的仙女》（Bathing Nymphs，1668—1670 年）。除此之外，在创作这幅田园风情浓郁的经典之作时，雷诺阿还借鉴了其他许多大师的作品，从中汲取灵感，比如巴黎市区内让·古戎的"圣洁者喷泉"，布歇的《狄安娜出浴》（Diana Leaving Her Bath），还有拉斐尔的《嘉拉提亚的凯旋》（The Triumph of Galatea），1881 年雷诺阿游历罗马时对这幅画赞叹不已。

与雷诺阿印象主义风格的油画主要强调特定时间内光与色瞬息万变的效果不同，这幅画中的人物形象更为笼统含混，光线明艳亮丽，人物与风景的表现风格迥然不同，很明显是在画室内精心勾描而成的。

图 30
让-奥古斯特-多米尼克·安格尔：
《土耳其浴室》

1859—1863 年；
布面油画；
卢浮宫，巴黎

41

石上浴女
Bather seated on a rock

1892 年；布面油画；80cm × 63cm；私人收藏

1889 年，雷诺阿开始遭受关节炎的折磨，从这时到 1893 年，他一直在努力寻求新的艺术方向，创作数量急剧下降。1891 年，雷诺阿曾写道："四天前我已经五十岁了，这时候再寻求创新恐怕有点为时已晚。但我只能说，我已经全力以赴了。"

雷诺阿的"安格尔式时期"相对短暂，但是他仍坚持画裸体人物，这也成为他晚年最重要的创作题材。雷诺阿完成了若干幅模糊环境中的少女坐像，这幅作品便是其中之一。莫奈在相同日期创作了一幅主题一样的作品（现藏于纽约大都会艺术博物馆），所用模特很明显是同一个人。他曾向旁人指出雷诺阿画中人物和背景的不协调之处："诚然，裸女是赏心悦目的，但背景的处理太古典、太循规蹈矩，看起来就像是摄影师的'摆拍'道具！"

画面中，悬崖的轮廓十分清晰，创作地点可能是大西洋沿岸的波尔尼克（Pornic），1892 年夏天，雷诺阿曾旅居此地。画中的裸女很可能是回到画室后完成的，雷诺阿着重描绘了一些细节，例如女孩珍珠般圆润的膝盖。

1880 年之后，雷诺阿将大部分精力放在了裸女题材上，他曾对儿子让说道："到目前为止，我大概已经画过三四幅与此相似的画了！有一点可以肯定，自打我从意大利回来后，这个念头一直久久萦绕在我的心头！"

42

弹钢琴的少女
Girls at the Piano

约 1892 年；布面油画；116cm × 90cm；奥赛博物馆，巴黎

图 31
弹钢琴的女人

1876 年；
布面油画；
93.7cm×71.4cm；
马丁·A. 赖尔森夫妇收
藏，艺术博物馆，芝加哥

19 世纪 90 年代初，雷诺阿的很多作品中都出现了两个女孩，通常她们都在专心致志地做一件事，例如弹钢琴或看书。这个时期，雷诺阿与欧仁·马奈的夫人贝尔特·莫里索往来密切，这两个女孩很可能是莫里索的家人或亲戚。雷诺阿经常到马奈家做客，有时候到塞纳河畔的梅锡（Mézy），有时候到巴黎市区的住所。在他这个时期的一些作品中，贝尔特·莫里索的女儿朱莉·马奈（Julie Manet）曾多次担任模特。

画面中，两位女孩与观众没有眼神交流，正在全神贯注地练习弹钢琴。雷诺阿使用细腻柔和的笔触捕捉这一场景，与贝尔特·莫里索本人的作品有相似之处。这个时期，雷诺阿不再执拗于线条、图像之间相互糅合，过渡缓和而不僵硬。整幅画色彩十分明亮，黄色、橙色和红色占据主导地位，奢华闲适的气息扑面而来，这是雷诺阿晚年作品的一大特征。

1892 年，迪朗-吕埃尔举办了一场大型的雷诺阿作品回顾展，在马拉美的劝说下，美术学院院长亨利·鲁容（Henri Roujon）当场买下这幅画，后被列入卢森堡博物馆在世画家永久馆藏品。

43 戴蓝帽子的年轻女人

Portrait of a Young Woman in a Blue Hat

约 1900 年；布面油画；47cm×56cm；私人收藏

 暖色调画风是雷诺阿晚年作品的显著特征。在这幅肖像画中，少女赤褐色的头发、容光焕发的面孔，以及明亮的橘色背景，在背景中的绿色图案和少女裙子上的玫瑰花饰的衬托下，更显明亮夺目。画中没有清晰的分界线，取而代之的是有节奏感的曲线，营造出一种感官动态，突显出少女慵懒的面部表情、丰满的嘴唇和像猫一样的双眸。雷诺阿曾对儿子让说："画猫和画女人都非常有意思。"

 与其说这幅画描绘的是某个具体的人，不如说是雷诺阿对形式与色彩的尝试，例如研究帽子曲线和面部轮廓之间的关系。在绘画生涯的这个时期，雷诺阿曾提到："'模特'只是我的一个切入点，让我敢于尝试以前从未尝试过的东西，如果我能再冒险一点，也许还能重新站起来，自由地行走。"

44

安布鲁瓦兹·沃拉尔肖像
Portrait of Ambroise Vollard

1908 年；布面油画；81cm × 64cm；考陶尔德学院画廊，伦敦

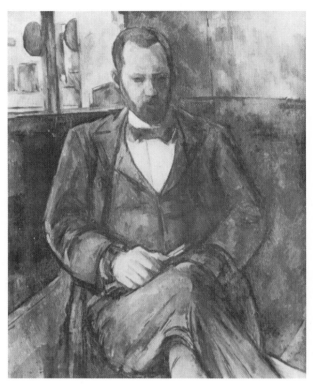

图 32
**保罗·塞尚：
《沃拉尔肖像》**

1899 年；
布面油画；
100cm×81cm；
小皇宫博物馆，巴黎

19 世纪 90 年代，沃拉尔成为巴黎的一名画商，他的经营场所位于拉菲特街（Rue Laffitte）。虽然沃拉尔的品位往往变幻莫测，但是他却愿意听取别人的建议，加上敏锐的商业眼光，他取得了商业上的成功。在毕沙罗的建议下，沃拉尔找到塞尚，于 1895 年举办了第一届塞尚作品展。几年之后，沃拉尔与高更签订了合同，条款明确说明他会购买高更的所有作品。1894 年，沃拉尔认识了雷诺阿，随后他撰写了一部雷诺阿传记，并于 1918 年首次出版。雷诺阿的朋友曾透露，雷诺阿经常绘声绘色地向沃拉尔讲一些"真假参半"的奇闻轶事，传记中记载的一些内容其实从未发生过。

雷诺阿曾为沃拉尔画过几幅肖像画，其中一幅中，沃拉尔装扮成了一名斗牛士。而这幅肖像画使用了暖色调和圆润的曲线，是雷诺阿"红色时期"的典型特征。画面中，沃拉尔正饶有兴致地把玩马约尔（Maillol）的一件小雕像作品。相比 1899 年塞尚创作《沃拉尔肖像》（*Portrait of Vollard*，图 32）时需要沃拉尔一动不动地坐上好几个小时，雷诺阿笔下的这位画商神态更加放松，举止自然不拘谨。这幅画与约两年后毕加索（Picasso）为沃拉尔所作的肖像同样对比鲜明。

画作完成后，雷诺阿将其交给了沃拉尔，后在 1927 年被塞缪尔·考陶尔德（Samuel Courtauld）购买。

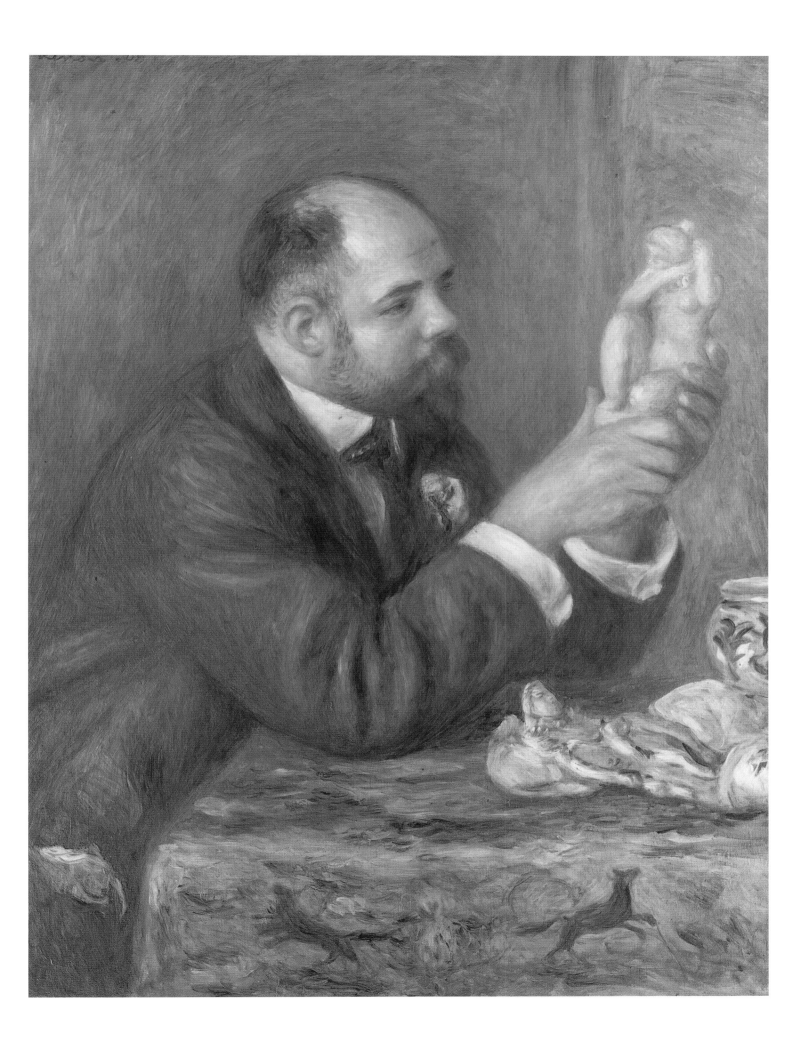

45

拿响板的跳舞女孩
Dancing Girl with Castanets

1909 年；布面油画；155cm×65cm；英国国家美术馆，伦敦

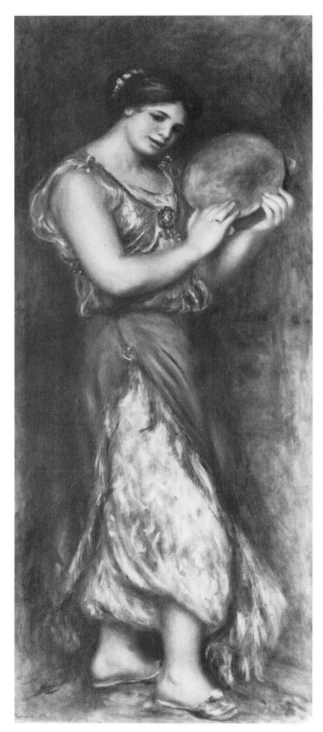

这幅画是《拿铃鼓的跳舞女孩》（*Dancer with a Tambourin*，图 33）的姊妹篇，两件作品都是为了装饰 M. 莫里斯·冈尼亚（M. Maurice Gangnat）位于弗里德兰大道（Avenue de Friendland）24 号的公寓客厅而作。《拿铃鼓的跳舞女孩》的模特是若尔热特·皮若（Georgette Pigeot），《拿响板的跳舞女孩》人物的身体部分也是以她为原型创作的。据她回忆，雷诺阿原本想让女孩儿们手拿果盘，但是打算挂这两幅画的位置中间有一个壁炉，上面悬挂着镜子，冈尼亚一家认为，油画主题与房间的联系过于紧密会给以后搬家造成不便。画面中，跳舞女孩将响板举到头顶，人物头部是以雷诺阿家里的仆人加布丽埃勒为原型创作的。加布丽埃勒是雷诺阿经常使用的模特。

在雷诺阿后半生的艺术生涯中，冈尼亚是他的一位主要赞助人。冈尼亚是一位功成名就的实业家，退休后居住在法国蔚蓝海岸（Côte d'Azur），雷诺阿曾表示他拥有肖凯般的艺术鉴赏水平。让曾回忆道："只要一踏进父亲的画室，冈尼亚的目光总是会立刻停留在父亲最得意的作品上。我父亲曾说，'他非常有眼光！'"

这幅油画体现了雷诺阿对圆润、丰腴的女性体态的关注。虽然两个舞蹈女孩手里拿的乐器各异，但是这两幅画的旋律却十分和谐统一，表明雷诺阿对复古物件的兴趣，这种转变与他去地中海沿岸旅行的经历有一定关系。

图 33
拿铃鼓的跳舞女孩

1909 年；
布面油画；
154.9cm×64.8cm；
英国国家美术馆，伦敦

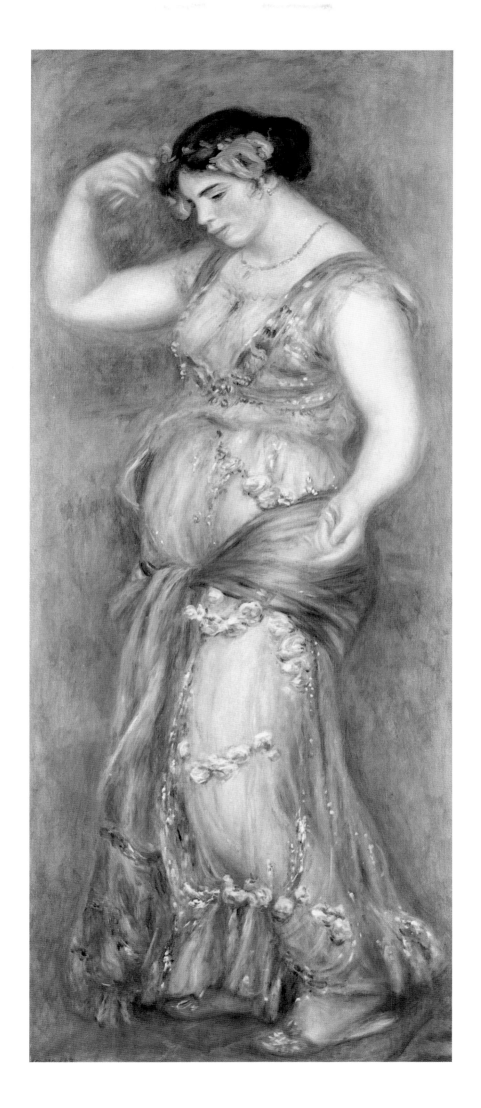

手拿玫瑰的加布丽埃勒
Gabrielle with a Rose

约 1911 年；布面油画；55cm×46cm；奥赛博物馆，巴黎

图 34
花瓶里的玫瑰（局部）

约 1890 年；
布面油画，
29.5cm×35cm；
奥塞博物馆, 巴黎

　　加布丽埃勒是雷诺阿妻子艾琳娘家莎丽戈家族的亲戚。和艾琳一样，她也是埃苏瓦一位葡萄种植园主的女儿。1894 年，艾琳怀孕期间，雷诺阿雇用了时年 16 岁的加布丽埃勒帮助打理家务。次子让出生后，加布丽埃勒仍一直留在雷诺阿家里，成为雷诺阿晚年最喜欢的一名模特。雷诺阿不喜欢请职业模特，而加布丽埃勒刚好拥有他所看重的模特的基本特征。她的皮肤"留得住光"、乳房娇小、臀胯宽大，都是雷诺阿喜爱的体形特征，她的姿态自然，不矫揉造作，而且随时都有空摆姿势。在《帕里斯的裁决》（*The Judgement of Paris*，图 35）中，加布丽埃勒甚至戴着弗里吉亚无边便帽，扮成牧羊人帕里斯。

　　大约从 1896 年起，雷诺阿的作品中经常出现玫瑰花。花瓣的弧线，红粉相间的色彩令他十分着迷，他曾告诉沃拉尔这些玫瑰作品（图 34）是"……我对人物肌肤的试验，为画裸体人物做准备"。这幅画中，加布丽埃勒手中的玫瑰对她丰盈圆润的身体和红润有光泽的肌肤起到强调作用。

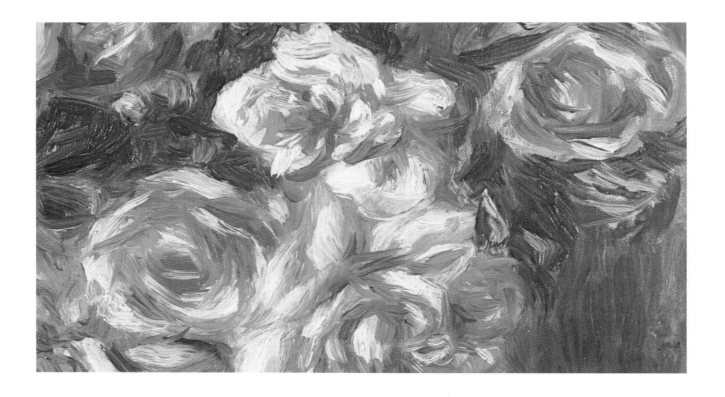

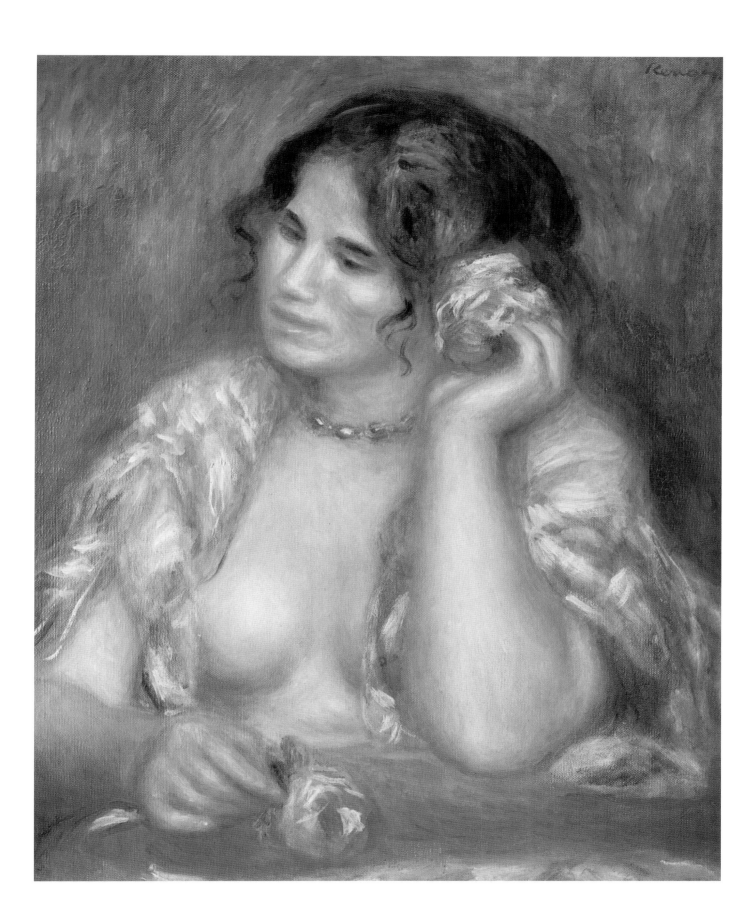

47 沐浴的女人
Bathing Women

约 1915 年；布面油画；40cm×51cm；瑞典国家博物馆，斯德哥尔摩

　　这幅尺寸较小的速写油画使用了不透明覆色技法，是雷诺阿晚年"浴女"主题作品的典型特征。垂暮之际，雷诺阿曾向约阿基姆·加斯凯（Joachim Gasquet）说道："希腊人真是令人敬佩！他们的生活如此幸福，才会幻想诸神下凡来寻找天堂和真爱。没错，凡间的确是众神之天堂……而我急切地想画出这个天堂……"在雷诺阿生命的最后十年里，十分理想化的山水景观中的人物造型深受地中海的光与色的巨大影响。

　　画中人物的刻画不以近距离观察为标准。人物头部比例小，臀部非常宽大，着重用圆形描绘对象，包括背景中的景物和人物的特征。雷诺阿在白色的底色上用半透明的颜料铺开薄薄一层色彩，营造出一种圆润通透的视觉感受。虽然这是一幅油彩画，但是雷诺阿所用技法却更倾向于水彩画。画布的纹理透过颜料清晰可见，除了白色厚涂区域，其他地方都几乎未被覆盖。

　　这幅画和雷诺阿晚年的其他裸女作品流露出他对塞尚的推崇之情。雷诺阿收藏了塞尚的 4 幅油画和两幅水彩画，包括"裸体沐浴者"系列（Nude Bathers，1882—1894 年）画作。

浴女
The Bathers

约 1918 年；布面油画；110cm×160cm；奥赛博物馆，巴黎

这幅尺寸较大的裸女油画是雷诺阿逝世前一年创作的，也是他最后的作品。前景中斜躺着的裸女的身体被拉长，强调了横向张力，曲线和圆形在整个画面中占主导地位，人物的乳房、脸颊、手肘和膝盖等细节亮度较高，轮廓清晰。

画中的两个裸女都是一位名叫安德烈·赫斯林（Andrée Hessling，又名"德德"）的模特扮演的，"德德"后来成为雷诺阿次子让的第一任妻子。虽然是以具体的模特为原型，但是在这幅充满田园风情的裸女沐浴画中，雷诺阿想表达的并非某个特定的人物（与图 35 相对）。

雷诺阿需要克服身体上的巨大困难才能执笔创作。从 19 世纪 90 年代起，类风湿关节炎一直困扰着他，他的双手几乎无法动弹，不能握住画笔。于是，雷诺阿将画笔绑在手腕上，出行则借助轮椅。他有一个专门放置大型画布的特制画架，上面安装了滚轴，可延伸展开，空间宽大，满足了他使用大尺寸画布的需求。另外，为求方便，他还减少了颜料色彩，调色盘里只有白色、那不勒斯黄、赭石黄、生赭色、赭石红、玫瑰红、土绿、翡翠绿、钴蓝和象牙黑。

无论是病痛的长期折磨，还是 1915 年的丧妻之痛，抑或是对两个儿子双双参战的担忧，都没有击垮雷诺阿高昂的斗志，在 77 岁高龄时，他仍然坚持创作，用画笔顽强地捕捉他眼中充满诗意的人间天堂。

图 35
帕里斯的裁决

约 1915 年；
布面油画；
73cm×91cm；
亨利·P. 麦克亨尼收藏，
日耳曼敦，宾夕法尼亚州

"彩色艺术经典图书馆"系列介绍

这是一套系统、专业地解读艺术，将全人类的艺术精华呈现在读者面前的丛书。

整套丛书共有 46 册，精选在艺术史中占据重要地位的 38 位艺术家及 8 大风格流派辑录而成，撰文者均为相关领域专家巨擘。在西方国家，该丛书被奉为"艺术教科书"，畅销 40 多年，为无数的艺术从业者和艺术爱好者整体、透彻地了解艺术发展、领悟艺术真谛提供了绝佳的途径。

丛书中每一册都有鞭辟入里的专业鉴赏文字，搭配大尺寸惊艳彩图，帮助读者深入探寻这些生而为艺的艺术大师们，或波澜壮阔，或戏剧传奇，或跌宕起伏，或困窘落寞的生命记忆，展现他们在缤纷各异的艺术生涯里的狂想、困惑、顿悟以及突破，重构一个超乎想象而又变化莫测的艺术世界。

无论是略读还是钻研艺术，本套丛书皆是你不可错过的选择，值得每个人拥有！

以下是"彩色艺术经典图书馆"丛书分册：

凡·高 威廉·乌德 著	**毕加索** 罗兰·彭罗斯 著	**勃鲁盖尔** 基思·罗伯茨 著	**浮世绘** 杰克·希利尔 著
马奈 约翰·理查森 著	**毕沙罗** 克里斯托弗·劳埃德 著	**莫奈** 约翰·豪斯 著	**康斯太勃尔** 约翰·桑德兰 著
马格利特 理查德·卡沃科雷西 著	**丢勒** 马丁·贝利 著	**莫迪里阿尼** 道格拉斯·霍尔 著	**维米尔** 马丁·贝利 著
戈雅 恩里克塔·哈里斯 著	**伦勃朗** 迈克尔·基特森 著	**荷尔拜因** 海伦·兰登 著	**超现实主义绘画** 西蒙·威尔逊 著
卡纳莱托 克里斯托弗·贝克 著	**克里姆特** 凯瑟琳·迪恩 著	**荷兰绘画** 克里斯托弗·布朗 著	**博纳尔** 朱利安·贝尔 著
卡拉瓦乔 蒂莫西-威尔逊·史密斯 著	**克利** 道格拉斯·霍尔 著	**夏尔丹** 加布里埃尔·诺顿 著	**惠斯勒** 弗朗西丝·斯波尔丁 著
印象主义 马克·鲍威尔-琼斯 著	**拉斐尔前派** 安德列·罗斯 著	**夏加尔** 吉尔·鲍伦斯基 著	**蒙克** 约翰·博尔顿·史密斯 著
立体主义 菲利普·库珀 著	**罗塞蒂** 大卫·罗杰斯 著	**恩斯特** 伊恩·特平 著	**雷诺阿** 威廉·冈特 著
西斯莱 理查德·肖恩 著	**图卢兹-劳特累克** 爱德华·露西-史密斯 著	**透纳** 威廉·冈特 著	**意大利文艺复兴绘画** 莎拉·埃利奥特 著
达·芬奇 派翠西亚·艾米森 著	**庚斯博罗** 尼古拉·卡林斯基 著	**高更** 艾伦·博尼斯 著	**塞尚** 凯瑟琳·迪恩 著
达利 克里斯托弗·马斯特斯 著	**波普艺术** 杰米·詹姆斯 著	**席勒** 克里斯托弗·肖特 著	**德加** 基思·罗伯茨 著

（按书名汉字笔画排列）

PIERRE-AUGUSTE RENOIR